This is
Matisse

Mirror 016

This is 馬諦斯 *This is Matisse*

國家圖書館出版品預行編目 (CIP) 資料

This is 馬諦斯 / 凱瑟琳·英葛蘭(Catherine Ingram)著；艾妮雅絲·德古榭(Agnès Decourchelle)繪；柯松韻譯 . -- 初版 . -- 臺北市：天培文化出版：九歌發行，2020.12
　面；　公分 . -- (Mirror；16)
譯自：This is Matisse
ISBN 978-986-99305-4-3(精裝)

1. 馬諦斯 (Matisse, Henri, 1869-1954) 2. 藝術家 3. 傳記

940.9942　109017110

作　　者——凱瑟琳·英葛蘭（Catherine Ingram）
繪　　者——艾妮雅絲·德古榭（Agnès Decourchelle）
譯　　者——柯松韻
責任編輯——莊琬華
發 行 人——蔡澤松
出　　版——天培文化有限公司
　　　　　　台北市 105 八德路 3 段 12 巷 57 弄 40 號
　　　　　　電話／ 02-25776564・傳真／ 02-25789205
　　　　　　郵政劃撥／ 19382439
九歌文學網　www.chiuko.com.tw
印　　刷——晨捷印製股份有限公司
法律顧問——龍躍天律師・蕭雄淋律師・董安丹律師
發　　行——九歌出版社有限公司
　　　　　　台北市 105 八德路 3 段 12 巷 57 弄 40 號
　　　　　　電話／ 02-25776564・傳真／ 02-25789205
初　　版——2020 年 12 月
定　　價——350 元
書　　號——0305016
Ｉ Ｓ Ｂ Ｎ——978-986-99305-4-3

This is Matisse

馬諦斯

凱瑟琳・英葛蘭（Catherine Ingram）著／艾妮雅絲・德古榭（Agnès Decourchelle）繪

柯松韻　譯

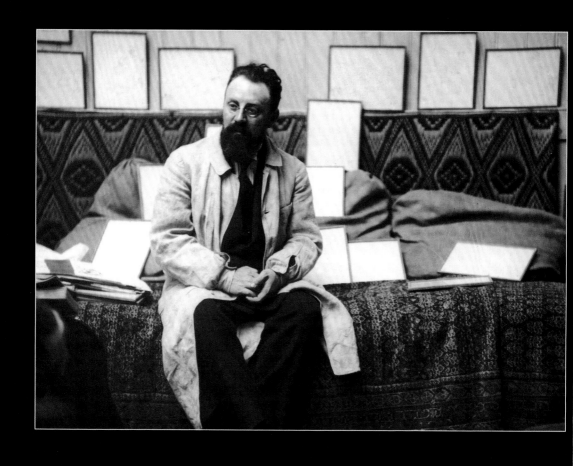

《馬諦斯於伊息家中的畫室》

攝影師：阿爾文・朗頓・科本（Alvin Langdon Coburn），一九一三年五月

亨利‧馬諦斯（Henri Matisse）嚮往「平衡、純粹、寧靜的藝術，……像是好的扶手椅，讓人放鬆」。

這張照片裡的馬諦斯坐在家中的起居室，我們可以藉此一窺「扶手椅畫家」複雜的一面。他所坐的沙發椅以精緻的織物裝飾，身旁圍繞著自己的作品。馬諦斯的放鬆是緊繃的。他把玩自己的雙手，直視前方，沉浸在思緒之中。這張照片中生氣勃勃卻井然有序的周遭，與他身上正式的衣著相稱：俐落的西裝、領帶、白色大衣，身為表現主義藝術家的他，看起來卻更像教授或科學家。

走過二十世紀前葉的動盪，以及馬諦斯所謂「集體心靈疾病」的時期，馬諦斯的藝術生涯可說是企圖在混亂與悲慘中，費勁地尋覓秩序，肯定生命的豐富與美好。他自己曾言：「要是沒有感官性的愉悅，什麼都不存在。」

馬諦斯體驗人生的方式格外細膩，他會注意一般人忽略的事物，比如大溪地華美的香草色陽光，或是花園裡的蝸牛從殼裡爬出來的蜷曲身形。他的畫作確實是「格外扎實的人生圖像」，感官過載，鮮活的色彩洗禮，儀式般的強大能量從畫中潑灑出來。裸身跳舞的人們，泅泳者飛躍的身影，鳥群翱翔天際，而每個飽滿的元素都在畫中和諧共鳴。

「根是其他一切的先決條件。」——亨利・馬諦斯

馬諦斯說過，自己在人生的頭二十年中，感覺像是被囚禁一樣。他生於法國東北方蒼涼的平原地帶。在為馬諦斯作品策展的約翰・艾德非（John Elderfield）的回憶中，是「灰茫天空」、「無趣的磚屋村莊」，氣氛沉滯凝重。這一帶土地是兩國交界處，在歷史上飽受戰火波及。一八七一年時，馬諦斯還在襁褓之中，這裡就曾遭受普魯士軍隊進犯。這片平原缺乏地勢保護，後來又於第一次世界大戰時，再度被捲入戰爭，成為壕溝戰場。

馬諦斯的父親在博安昂韋爾芒多瓦（Bohain-en-Vermandois，簡稱博安）開了一間種子商店，在馬諦斯成長的過程中，這個工匠聚集的小村莊，經歷了工業化的洗禮，迅速地改頭換面，新設立的紡織工廠、甜菜根糖廠所產生的廢棄物，污染了村

莊：紡織廠的染劑外漏，而甜菜根的腐臭味飄蕩在冬季的空氣裡。精耕細作的農法成為主流，古老的森林被一一剷除，這裡不再有令人愉悅、多元活潑的生態環境，取而代之的是沉悶單調的大片泥地，種著成排的甜菜根。馬諦斯回憶道：「我成長的地方，如果有一棵樹長在礙事的地方，他們會把樹連根剷除，因為一棵樹的樹蔭會擋住四顆甜菜根的陽光。」馬諦斯在連片的田地之外尋找野草地，傾聽鳥鳴聲，而村莊的有名老橡樹也是他的遊樂場。

　　來自外地的訪客們，讓他知道外面的世界是多麼多采多姿。馬諦斯夢想有一天可以逃離村莊，跟著馬戲團離開。後來，青少年時期的馬諦斯遇到了一位四海為家的催眠術師，他受到催眠之後，相信腳下踩的地毯是一片綺麗的花田。滿滿的花田預示了馬諦斯對美的意象。

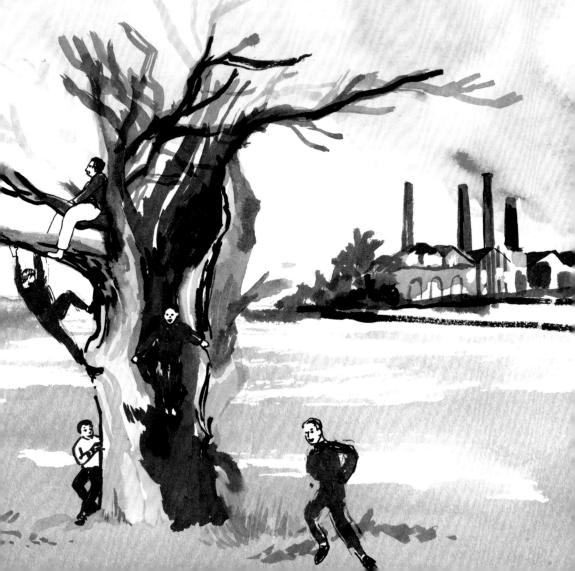

村莊裡的種子商店

　　馬諦斯父親愛彌兒・希伯利特（Émile Hippolyte）的種子商
店在一八七〇年開幕，由於商業化農業起飛，父親獲利豐厚，
種子商店不斷擴展，變成了批發量販店。他們一家人住在店鋪
樓上，孩子們都得幫忙生意，搬運貨物、秤量種子、打掃店面。
　　家族事業雖然讓馬諦斯跟弟弟不需要面對村裡工廠嚴峻的

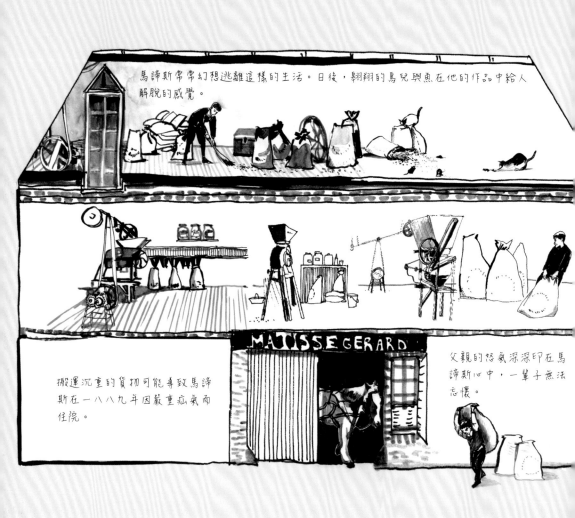

馬諦斯常常幻想逃離這樣的生活。日後，翱翔的鳥兒與魚在他的作品中給人
解脫的感覺。

搬運沉重的貨物可能導致馬諦
斯在一八八九年因嚴重疝氣而
住院。

父親的怒氣深深印在馬
諦斯心中，一輩子無法
忘懷。

工作環境，但父親頗為嚴厲，他會高聲斥罵兒子，要他們動作更俐落、手腳更勤快。馬諦斯把自己封閉在想像世界中，以自我安慰。店裡販賣的貨物或許也讓他大為著迷，比如金魚、異國鳥類，這些東西後來會出現在他的作品中。

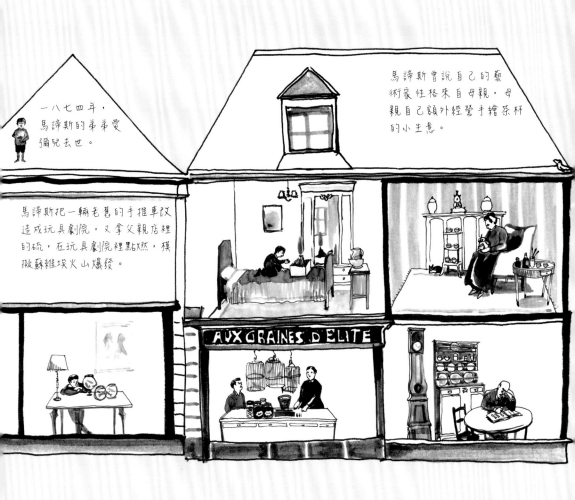

一八七四年，馬諦斯的弟弟愛彌兒去世。

馬諦斯曾說自己的藝術家性格來自母親，母親自己額外經營手繪茶杯的小生意。

馬諦斯把一輛老舊的手推車改造成玩具劇院，又拿父親店裡的硫，在玩具劇院裡點燃，模擬蘇維埃火山爆發。

AUX GRAINES D'ELITE

「你只需要敢做」：博安的街頭藝術

　　馬諦斯的藝術職涯根植於博安的工匠文化。這裡沒有藝廊或美術館，但紡織品就是視覺貨幣。馬諦斯的家族世代都是紡織工人。為馬諦斯寫傳的作家希拉蕊・史博林（Hilary Spurling）寫道：「他流著紡織的血。」結合傳統的工藝技術與前衛的設計，博安的紡織品在全歐洲享有盛名，巴黎頂尖的時尚設計品牌與工作室，比如香奈兒，都會使用博安的紡織品，直到二十世紀依然如此。

　　「裝飾性」在馬諦斯心目中的藝術佔核心地位。許多藝術家認為裝飾是種敗壞的藝術形式，但馬諦斯的立場則比較接近二十世紀晚期的普普藝術家：借日常用品做文章，以此創作藝術，或尋覓其中的藝術性。紡織品是博安日常街景文化的一部分；夏季時，手工紡織工會在家門前的台階上工作，匠人彼此分享想法，一台台的紡織機產出精緻繽紛的布匹，在大街上隨處可見。馬諦斯是靈敏的孩子，這番景象在他眼中看起來大概會比身邊其他事物更有勃發的生命力，至少一定比泥濘暗沉的博安風景更搶眼。

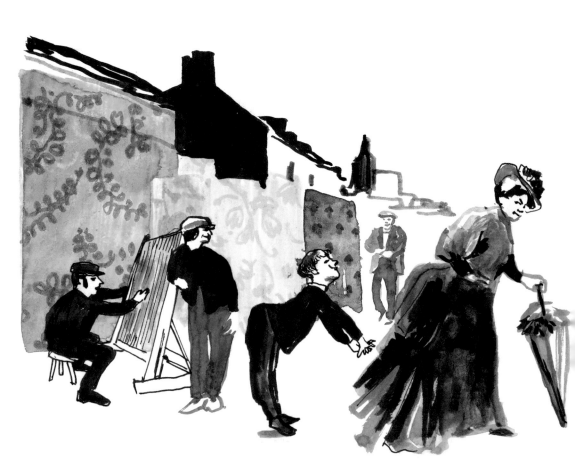

村莊裡的阿呆

　　馬諦斯喜歡熱鬧的街坊生活，也喜歡模仿路人的行爲特色，藉此娛樂朋友圈。當馬諦斯變成畫家後，博安的居民認爲他的作品毫無才氣，拙劣的圖像無法呈現現實的世界。於是馬諦斯被戲稱爲村中阿呆（法文「sot」，意指傻子）。從許多方面來看，馬諦斯確實像是戲劇中典型的傻子角色：敏感但有智慧的局外人。馬諦斯的創作也不脫離他喜愛扮演馬戲團演員的滑稽行徑，畫家對他筆下的主題感同身受的程度，讓他內化了畫中的人事物，自己活出了那個樣子，一如模仿演員的作法。他自己曾說：「當你畫一棵樹時，你必須感覺到自己跟樹一起逐漸生長茁壯。」

　　法國北方的陰暗推著馬諦斯前進，像是一顆埋在地底下的種子，他將會破土而出，向陽生長。一八五五年，博安有了鐵路，也鋪下了一條遠離村落生活的路。

新的啟發

　　長子對家族企業毫無興趣，父親最後只能接受了，並且說服馬諦斯研讀法律。馬諦斯通過了考試，但認爲這份工作沉悶乏味。而他收到了油畫工具組，這份禮物爲他開啟了新世界。他回憶：「我的手拿到那盒顏料的那一刻，我明白這就是我的人生。我全心全意地畫畫，像頭野獸猛地撲向心愛的事物。」馬諦斯決定去巴黎學畫，父親大失所望。馬諦斯的一生都無法揮開自己讓父親失望的感覺。

　　馬諦斯與卡蜜兒‧裘布勞（Camille Joblaud）生下女兒瑪格麗特（Marguerite）之後，兩人的關係告吹。一八九八年，他遇見艾蜜莉‧巴赫耶（Amélie Parayre），他覺得「她的黑髮濃密，盤起來很迷人，尤其是後頸的部分。她的胸部很美，肩膀優雅。雖然她舉止保守、小心翼翼，卻會讓人留下印象，讓人覺得她是非常善良、蘊含力量又甜美的人」。馬諦斯也對未來的太太提出警告，說他會很愛她，但永遠會更愛繪畫。這樣不浪漫的求婚卻打動了艾蜜莉，她爲馬諦斯付出自己，領養了瑪格麗特，打理家務，同時經營自己的帽子生意。如果馬諦斯晚上睡不著，她還會唸書給失眠的丈夫聽。

　　艾蜜莉在婚禮上穿的是社交名媛特芮斯‧亨柏特（Thérèse Humbert）贈送的訂製禮服，因爲艾蜜莉的父母爲亨伯特工作多年。然而，婚禮過後不久，特芮斯‧亨柏特與丈夫費德烈克（Frédéric）被列爲大型詐騙案的嫌疑犯。調查之初，艾蜜莉的父母也有涉案嫌疑，父親因此入獄，後來即使調查結束後澄清了所有涉案的嫌疑，這家人卻覺得蒙羞。或許是因爲這樣，大概是從那段時間開始，艾蜜莉堅持馬諦斯外出得穿正式的西裝，而以前的馬諦斯「總是像畢卡索一樣隨便穿」。村裡阿呆終於看起來人模人樣了。

收藏家性格浮現

　　這對夫妻的蜜月旅行去了倫敦，因為馬諦斯想看英國國家美術館（National Gallery）收藏的透納（Turner）畫作。他被這些畫深深震懾，認為其中運用光線的方式簡直不可思議：「透納住在黑暗的地窖裡，每週只有一次，那扇小小的窗戶會突然打開，然後，一切大放光明！多麼耀眼！」蜜月旅行接著來到科西嘉島，馬諦斯則在那裡親身體會了那樣的耀眼。童年時北方蒼涼的天空令他厭惡萬分，科西嘉島上張狂明亮的陽光將會在馬諦斯野獸派時期（一九〇四至〇八年）的作品中反覆重現。

　　回到巴黎，馬諦斯的一些舉動透露出他日後將沉迷於收藏物品。他買下了一隻昂貴的大藍閃蝶，他說：「這藍啊，竟是這等藍色，穿透我心。」蝴蝶的顏色讓他想起兒時，曾在親手造的玩具博物館中，以硫磺燒出了藍色焰火。過了一年，馬諦斯非常渴望獲得塞尚的《三名沐浴者》（Three Bathers〔Trois baigneuses〕），這回艾蜜莉典當了一只綠寶石戒指以支付頭期款。馬諦斯認為：「我為了藝術生涯闖蕩的路上，好幾回的關鍵時刻，都是這幅畫在情理上支撐著我。」那只戒指再也沒有回來，馬諦斯回當鋪贖物的時候，已經太遲了。

　　我們可以理解塞尚的作品為何會讓「流著紡織的血」的畫家愛不釋手。這幅畫帶有紡織品的紋理；縝密、平行且各從其類的筆刷，就像縫紉，將顏料組成的補丁一點一點地縫在一起，連成整幅畫。而就像紡織品，畫作的背景「交織」在一起，緊密且不可分割的整體。馬諦斯將會在自己的作品中尋找這種裝飾性的生命力。在《奢華、寧靜與享樂》（Luxury, Calm and Pleasure）中，他乾脆地以塞尚的畫作當作取材來源。

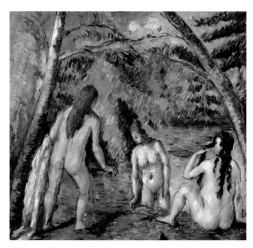

保羅・塞尚
《三名沐浴者》

一八七九至八二年，油彩畫布
53 × 55 公分（20⅞ × 21⅝ 英寸）
巴黎小皇宮美術館（Musée du Petit Palais）

13

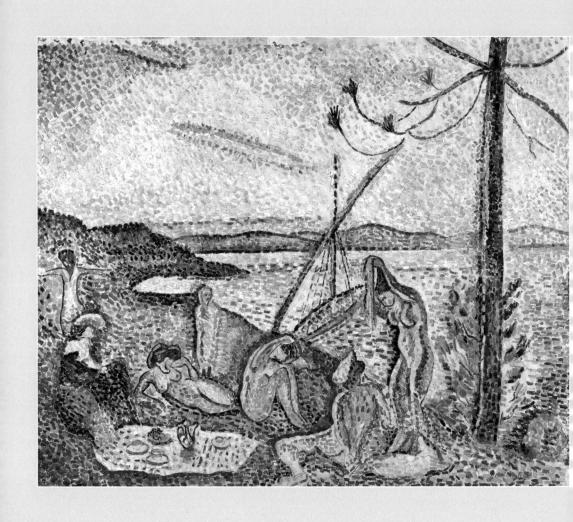

《奢華、寧靜與享樂》
亨利・馬諦斯，一九〇四年

油彩畫布
98 × 118 公分（38½ × 46½ 英寸）
巴黎奧塞美術館（Musée d'Orsay）

奢華、寧靜與享樂，一九○四至一九○五年

　　晚年的馬諦斯回顧人生，曾說：「藝術家只會有一個藝術理念，這理念是與生俱來的，他需要花一輩子去栽培這理念，讓它能自在呼吸。」馬諦斯以《奢華、寧靜與享樂》來傳達自己的理念：一種感官性的和諧感受。最左邊的裸女伸展雙臂，沐浴在溫暖的陽光下。畫中的她享受擺動身體的樂趣，像貓科動物那樣喜歡動動身體。馬諦斯的一生將致力於表達這類感官式的愉悅。

　　只不過，馬諦斯的藝術理念要開花結果，得等到他的藝術生涯的尾聲。在《奢華、寧靜與享樂》中，並沒有撐起感官愉悅的幻象。在凹凸有致的裸女群中，放進了穿著得體的馬諦斯太太，顯得非常突兀。在畫中也可以看到馬諦斯的稚子讓（Jean），他被包裹在布裡，感覺像是一小具木乃伊。畫中呈現截然不同的世界，一個是中產階級野餐的雅興，連茶杯都擺出來了，另一個則是田園牧歌式的天堂景象，而看畫的人在兩者之間游移不定。這幅畫中有多方的靈感來源，卻彼此衝突。馬諦斯借用塞尚的主題，重塑在自然風景下的沐浴者畫面，也複製了構圖重點，例如畫中筆直的樹影。但是，馬諦斯並沒有跟著塞尚使用柔和的色調，他所使用的顏色鮮豔程度令人咋舌，更像是新印象派的保羅‧塞涅克（Paul Signac）。

　　前一個夏天，馬諦斯去拜訪塞涅克，那時塞涅克正以化學家米歇爾－尤金‧謝弗勒爾（Michel-Eugène Chevreul）的科學研究為基礎，鑽研屬於自己的色調組合。謝弗勒爾在染色工廠工作，他觀察發現三原色在搭配「互補色」之後，色彩強度會大增。謝弗勒爾將他的理論視覺化，製作成色輪，在輪上正對面的顏色，就是該色的互補色。《奢華、寧靜與享樂》使用了互補色的概念（例如，綠的地墊鋪在紅色的沙灘上）來營造炫目的地中海陽光。

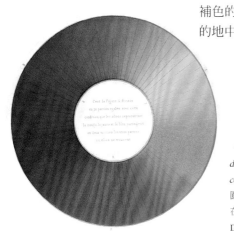

《為顏色下定義與命名之道》（*Expose d'un Moyen de definir et de nommer les couleurs*）書中示範顏色差異與對比的圓圈，作者為尤金‧謝弗勒爾，該書在一八六一年由費爾曼‧迪多（Firmin Didot）於巴黎出版。

野獸

　　有好幾年的時光，人們會為了嘲笑馬諦斯的畫作，特意參觀一年一度的秋季沙龍（Salon d'Automne），藝評家路易·符賽（Louis Vauxcelles）以「那群野獸們」（Fauves）來稱呼馬諦斯與其他法國表現主義派畫家。村中阿呆覺得受到了污辱，要太太別蹚這池渾水。《帶綠色條紋的馬諦斯太太》在一九〇五年的沙龍展展出，這幅畫看起來一樣讓人瞠目結舌，馬諦斯太太正值青春年華，在畫中的描繪方式卻絲毫不修飾，平直得幾乎顯得殘酷。一道藍綠色的條紋沿著鼻子，將她的臉一分為二：半是黃綠色，對映另一半的櫻桃紅。這張臉在畫筆下顯得扁平，高聳的眉毛、圓狀瞳孔，這些可能受到了馬諦斯藝術收藏品的影響，當時他剛開始蒐集非洲雕刻品。

　　藝術史家們常會預設，在抽象的形體掩蓋模特兒真實身分的時候，畫家會在自然寫實與抽象表達之間有一番拉扯。不過，在馬諦斯的筆下，形體不是隱匿，而是揭露。在他的童年裡，身旁的在地織物看起來比起「真實」世界中泥濘可怖的地貌更有活力與生命力。一九〇八年時，馬諦斯出版了《畫家手札》，裡面堅定地說：「表現力對我來說，並不侷限於人臉上發亮的熱情，或是激烈的動作。我一整幅畫的安排都是在表現。」

　　這幅畫中鮮豔的色彩，如頭盔般的黑髮，以及簡化的五官，賦予艾蜜莉一股威嚴，讓人望而生畏，儼然現代版的雅典娜女神。我們所看到的這位女子，以艾蜜莉自己的話來形容，「就算房子燒煅了，也一樣怡然自得。」

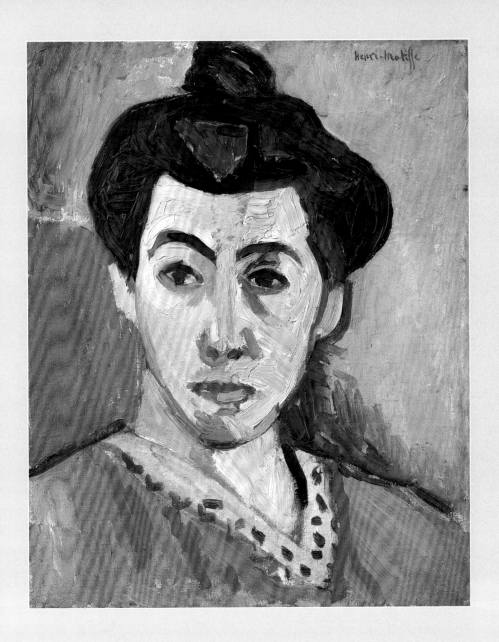

《帶綠色條紋的馬諦斯太太》
（*Portrait of Mme Matisse: The Green Line*〔*Portrait de Mme Matisse: La raie verte*〕）
亨利・馬諦斯，一九〇五年

油彩畫布
40.5 × 32.5 公分（16 × 12¾ 英寸）
丹麥國家美術館（National Gallery of Denmark），哥本哈根
受贈於宏普工程師夫婦基金（Ingeniør J Rump og hustrus）—1936

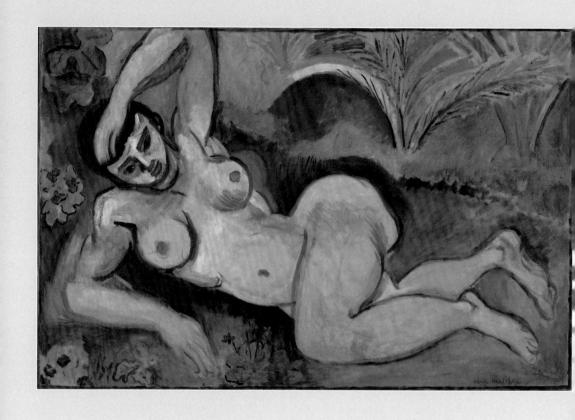

《藍色裸女：比斯克拉的回憶》
亨利・馬諦斯，一九〇七年

油彩畫布
92.1 × 140.4 cm（36¼ × 55¼ 英寸）
美國馬里蘭州巴爾的摩美術館（The Baltimore Museum of Art）
康恩典藏（The Cone Collection）

「醜裸女」，路易・符賽，一九○七

　　一九○七年，馬諦斯爲了尋覓南方熾烈的光，遠赴法屬阿爾及利亞，靠近撒哈拉沙漠的比斯克拉（Biskra）旅行。他剛到不久，就「覺得這裡有點乏味」。沙漠一望無際，缺乏變化，跟法國東北的平原一樣，而刺眼的陽光讓所有的顏色都變淡了。不過，當地工藝品倒是引起他的注意，他買了一些紀念品帶回家。

　　雖然《藍色裸女》（*Blue Nude:Memory of Biskra*〔*Nu bleu: Souvenir de Biskra*〕）副標題爲《比斯克拉的回憶》，卻不會讓人馬上聯想到北非，裸女看起來是西方人，且擺出西方藝術裡的古典姿勢。在馬諦斯帶回去的阿爾及利亞紀念品之中，有些是織毯。《藍色裸女》的構圖——植物圖紋組成的粗框，圈住深色的主幹——隱約有阿爾及利亞織毯的形態。這幅畫邊緣的圖紋讓畫面看起來變得扁平，且將人物推向前，看起來像是「被壓在櫥窗上」，她被放在那，讓我們仔細端詳。這幅作品使用了塞尚人物畫中多重視角的技巧，馬諦斯採用環視的觀點，正面呈現胸腹，臀腿則是以高視角呈現。畫中人帶著挑釁的眼神不太像馬諦斯慣常的作風，而比較像畢卡索。畢卡索本人確實也以一幅更強硬的作品來回應馬諦斯，那就是《亞維儂少女們》（*Desmoiselles D'Avignon*）。

　　這幅畫中最有馬諦斯味道的地方是生命力。傳統學院派作法中，裸女總是被動、靜止的，馬諦斯則喚醒了畫中人。雖然藍色裸女呈現躺姿，卻散發出源源不絕的活力，特別是性器官周圍的身體，有圈藍暈——或許是硫磺焰火的餘韻——點亮她的胸腔和臀部。彷彿她的能量自然流洩，融入大自然中，融入了彎曲蕨葉上的花裡面。

　　發光的色彩像是鐳，從原子核裡散發著能量。四年後，瑪麗與皮耶・居里夫婦因爲成功分離出鐳，獲得了諾貝爾獎。當時的人並不知道放射物質有害健康（瑪麗・居里將發光的鐳放在床邊，當作床頭燈），這種幽微的藍光激盪了國人的想像力。馬諦斯幼時就曾點燃父親店裡的化學物質，他很有可能也知道鐳這項新能源。

挖掘二手商店

　　馬諦斯搭乘巴黎的雙層巴士時看到了一家二手用品店裡的印花布，這塊布並非名家設計，只是仿製品，對馬諦斯而言卻非常重要。近幾年來，前衛藝術家不斷在探索裝飾藝術，以梵谷爲例，他幾幅肖像畫作品中的壁紙帶有敘事的功能，繁複的花朵圖樣通常象徵畫中人開朗熱情的個性。馬諦斯畫筆下的印花布有異曲同工之妙，布上印著裝滿花朵的籃子，阿拉伯圖紋在上舞動。

　　馬諦斯第一次畫布匹的時候，畫中的布並不起眼，只是室內景觀中的桌巾。《有藍色桌布的靜物》(*Still Life with Blue Tablecloth* 〔*Nature morte avec camaïeu bleu*〕) 中，馬諦斯把布攤得比桌面還大，且用它來當作背景布幕，製造出精彩的效果。經過誇飾的阿拉伯花紋彷彿是往上生長的毒藤蔓，畫面充滿了植物的力量。這幅畫是馬諦斯正式邁入「裝飾時期」的代表作。布料畫下了一片都是花紋的空間，阿拉伯花紋在其中流動，展現能量。不過，畫中依然有不協調之處，固體的靜物（咖啡壺、花瓶、果盆）跟裝飾花紋的動態力量相衝，兩種不同的秩序，被迫待在同一幅畫中。

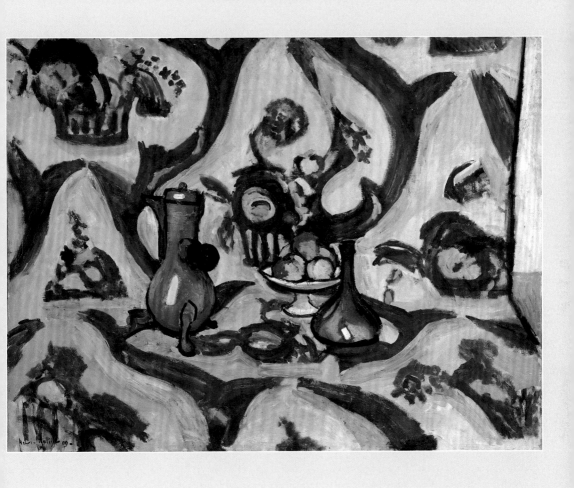

《有藍色桌布的靜物》
亨利・馬諦斯，一九〇九年

油彩畫布
88.5 × 116 公分（34⅝ × 45⅔ 英寸）
聖彼得堡隱士廬博物館（The State Hermitage Museum）

《紅色房間（紅色和諧）》
亨利·馬諦斯，一九〇八年

油彩畫布
180 × 221 公分（70⅞ × 86⅝ 英寸）
聖彼得堡隱士廬博物館

富含哲思的和諧

　　馬諦斯埋首創作《有藍色桌布的靜物》同時，也是法國哲學家亨利‧柏格森（Henri Bergson）大受歡迎的時候，潮男潮女紛紛到法蘭西學院（Collège de France）聽他演講。柏格森的思想令人愉快，他擁抱感官體驗，挑戰西方傳統哲學，尤其否定實物在物質世界空間中靜置的概念，他認為存在的狀態是持續變動的，世界一直運動著。柏格森從關注人類意識的結構開始，點出內在的時間流，「綿延」（法語為 durée），能「以記憶……延伸過去，進入現在」。一九○七年，柏格森提出更激盪思想的的理論「生命動力」（élan vital）──奔流湧現的植物生命能量。

《紅色房間（紅色和諧）》，一九○九年

　　馬諦斯的藝術宣言《畫家手札》（一九○八）有些柏格森的色彩，明確提到了柏格森的「綿延」。一九○九年，馬諦斯結識了古怪的柏氏美學家，馬修‧皮察（Matthew Pichard）。
　　柏格森的生命哲學論點，可以支持馬諦斯對裝飾藝術的美學觀，在《紅色房間（紅色和諧）》（La chambre rouge; La desserte – harmonie rouge）這幅作品中，他又更進了一步。這幅畫使用了同一塊印花布，但這回布上的花紋遍布整個房間，完全覆蓋了整個空間。畫中飽和的紅色消融了物質世界（也就是柏格森認定的表象），不過物質世界仍然存在可見；區隔出桌面線條非常細微，其他的事物，諸如椅子、果盆，則顯得較有分量。比較起先前處理《藍色桌布》的手法，這回的作品將實體物件融入了裝飾性的能量中：水果散落在桌面上，彷彿是從花紋枝椏上墜落一般，而牆上冒出的阿拉伯花紋，輕巧地連上瓶中盛放的花朵。固體物件與裝飾紋理互相唱和，整幅畫醞釀出了能量，植物形體向四方開展延伸。
　　馬諦斯緩慢地建立起自己的人脈。幾年下來，除了來自美國的麥克、莎拉‧史坦（Micheal and Sarah Stein）願意收藏他的作品，新的金主也出現了：瑟吉‧楚希金（Sergei Shchukin）。楚希金掌管家族紡織企業，特別喜愛馬諦斯的裝飾風格。新的資金挹注帶給馬諦斯安全感與自由：他讓家人在郊區的新屋安頓下來之後，有好幾年的時間，他不斷四處旅行。

伊息

一九○九年秋，馬諦斯舉家搬到巴黎的郊區，伊息（Issy-les-Moulineaux）。新家生活很快地變得整潔有序。我們可以從《紅色房間（紅色和諧）》中的裝飾秩序看出端倪，新家的擺設有點像是座迷你凡爾賽，美麗的房子配上精緻的室內裝潢，再加上圖紋式的花圃，馬諦斯暱稱他的花園為「小盧森堡」。馬諦斯的父親造訪兒子的新家，馬諦斯特別帶父親遊覽花園，看看艾蜜莉剛種下的花苗。愛彌兒‧馬諦斯的回應一如既往，總是可以讓兒子感覺出他的失望。馬諦斯的兒子皮耶（Pierre）曾這麼描述這段親子關係：「我的祖父很愛他兒子，兒子也愛他，但這兩人就是無法溝通。我父親從來不曾談論此事，但我想這讓他非常鬱悶。」

「為什麼不種些實際一點的東西？像馬鈴薯之類的。」

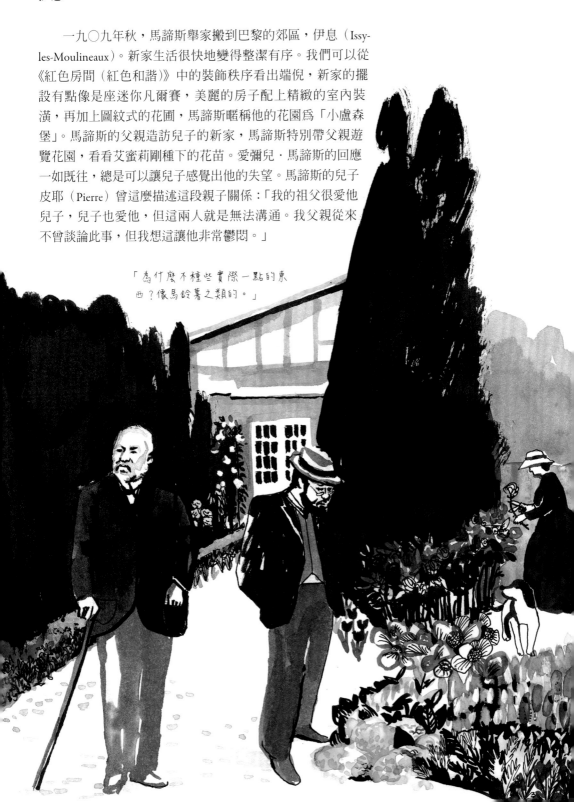

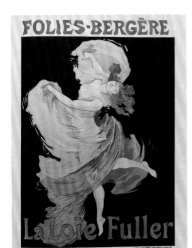

女神遊樂廳的宣傳海報
朱爾·夏瑞（Jules Cheret），
一八九三年

123.2 × 87.6 公分（48½ × 34½ 英寸）
倫敦聖橋印刷圖書館（St Bride Printing
Library）

舞

　　馬諦斯新家的花園盡頭，有座畫室剛剛完工，他在此繪製新的巨型畫作《舞》（*Dance*〔*La danse*〕）。這幅畫一樣讓人驚詫。五位火紅如雷電的全裸舞者推弄著彼此。在馬歇爾·伯曼（Marcshall Berman）看來：「衣物變成了虛幻、老派之生活模式的象徵……而脫掉衣服的行為則變成靈性上的解放，讓人成為真實。」馬諦斯的舞者帶有一絲野蠻的「現實主義」，她們的體態肌肉橫發、肉色血紅、舞步急促，讓人無法喘息。

　　當時的科學發展對人體的研究達到了歷史上從未觸及的高度。現代舞的先驅洛伊·富勒（Loie Fuller）在演出時使用化學凝膠，開創前衛的燈光技術，製造出顏色發亮飛舞的奇觀。（她甚至聯絡瑪麗·居里，詢問是否能在舞蹈演出時使用鐳。）她的宣傳海報貼滿了巴黎的大街小巷，預告衝擊性十足的色彩之舞。馬諦斯曾在一幅作品的題名中引用了富勒的舞蹈，而《舞》也呼應了富勒的表演，將蘊含勁道與儀式感的舞蹈動作與電光色彩合為一體。

　　這幅畫的臨場感也叫人震撼。畫面前景中，一位舞者的腿以及另一位的頭不在畫框範圍之中，暗示這些人物的存在從畫中延伸到現實世界。因此，看畫的人也被納入她們的世界之中。舞者圍成的圈有個缺口，邀請我們加入牽手的行列，一同舞動。這支舞的能量注入了看畫的人心中。

《舞》
亨利·馬諦斯，一九一○年

油彩帆布，260 × 391 公分（101⅝ × 153⅞ 英寸）
聖彼得堡隱士廬博物館
（下頁圖說）

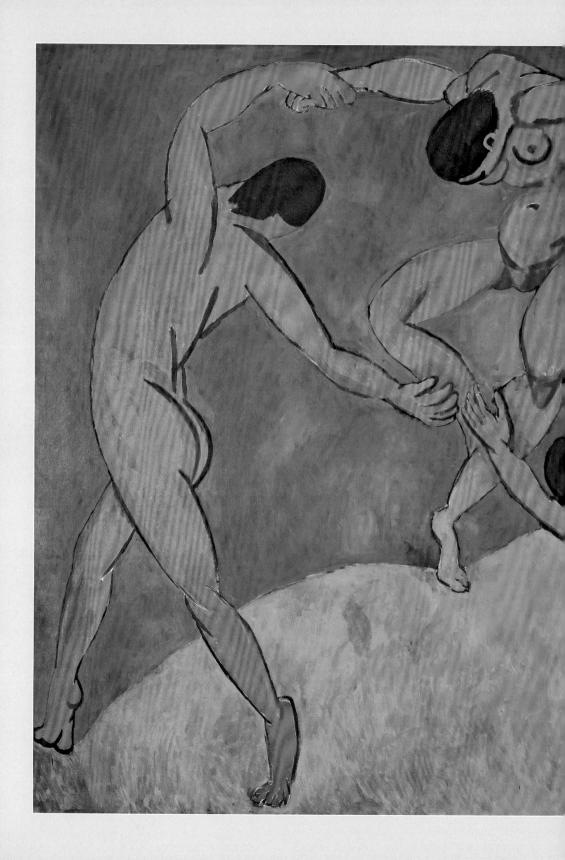

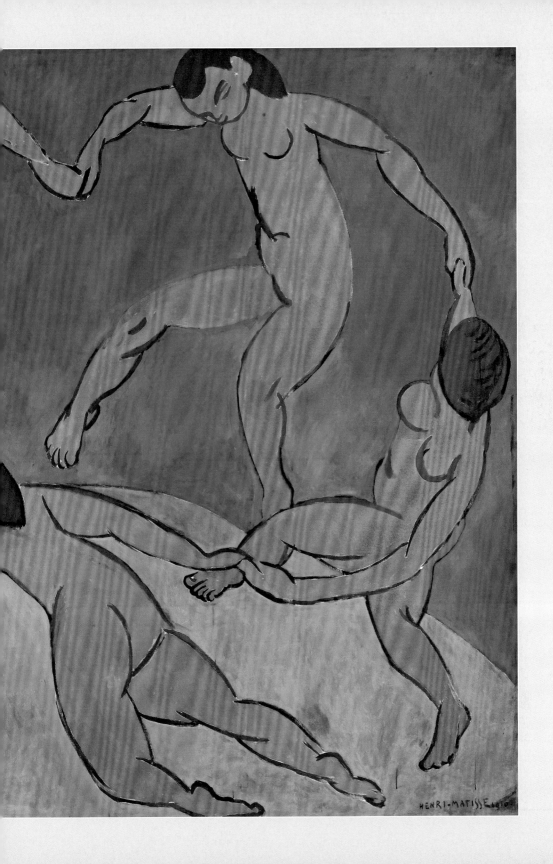

「我的工作是要裝飾一座樓梯……
我想像訪客從屋外走進來……你需
要積聚一些能量，給人輕盈的感
受。第一幅畫呈現的是舞蹈，在山
丘上迴旋的舞。
到了[下一層的]樓上時，人已
經是在屋裡了；在寧靜中，我看
到音樂場景，其中的人都非常專
注。」——亨利・馬諦斯

一股摩登的衝勁

《舞》是馬諦斯特別為楚希金的家所設計的裝飾，風格激進，他為這項計畫繪製的第二幅作品《音樂》就掛在《舞》旁邊。馬諦斯設想人們在屋裡漫步的路線，而他的作品是對周圍建築的迴響，映照出空間的氣氛。訪客在大廳裡就能看見《舞》，馬諦斯的構想是，畫作傳遞的歡樂能量將會吸引訪客走上樓，不走上樓的話，就看不到完整的《音樂》，馬諦斯為這幅畫選了休憩的場景，讓訪客在漫步上樓之後，可以緩口氣，小憩一番。這幅以音樂為主題的畫作，同時具象化了樓上演奏廳傳出的樂音。

這樣的設計概念相當摩登。當時，正是電影院剛興起的年代，而馬諦斯的設計——畫作像是牆壁裝飾，以相連的大銀幕發展藝術主題，頗有影劇的特質。馬諦斯著手繪製這個案子時，還不認識馬修・皮察，但最後呈現出來的作品，卻跟皮察心中所認定的真正藝術品不謀而合：藝術是讓觀眾沉浸其中的動態體驗。

「而其他聽不見音樂的人看見了那些在跳舞的人，會以為他們瘋了。」——尼采

《舞》完成之後，運送到俄羅斯前，先在秋季沙龍中展出。楚希金當時人在巴黎，去看了展覽，也看到了人們嘲笑這幅畫作的場面。他要人傳話給馬諦斯，說他不想買《舞》以及《音樂》了，不過之後很快又反悔。批評馬諦斯的聲浪來自四面八方：英國藝評家羅傑・弗里（Roger Fry*）傲慢地將馬諦斯的作品與自己女兒的隨手塗鴉相提並論；另一方面，巴黎的前衛藝術圈則認為這些畫作太過華麗。畢卡索和友人們在蒙馬特聚會時遇到了馬諦斯，對他冷眼相待，畢卡索的擁護者還用塗鴉寫下警語：「馬諦斯引來瘋狂」、「馬諦斯比酒精還危險」。

馬諦斯跟葛楚・史坦（Getrude Stein）抱怨：「對我來說，畫畫真難，每次都在掙扎。」但「因為整個人實在太不快樂了」，所以不得不畫，而他覺得在這樣的過程，自己顯得過於赤裸。馬諦斯跟皮察的友誼支持了他。一九〇九年，皮察的朋友拿了《舞》的速寫給他看，皮察看了之後非常振奮，自告奮勇成為馬諦斯的心靈導師。

譯注：羅傑・弗里是畫家與藝評家，最早以研究古典大師聞名，他稱法國新一波繪畫運動為後印象派，與朋友們組成了「倫敦布魯姆茨伯里派」（London's Bloomsbury），成員主要為英國藝術家與學者，最知名的包含作家吳爾芙。

在激盪中孵化理論

　　馬諦斯新蓋的畫室儼然成了論壇，人們聚集在此，「在激盪中孵化理論」。有時候來訪的人甚至多達二十位。主導這些討論的是馬修・皮察，他以柏格森的理論為基礎，發展出一套藝術理論，核心概念是藝術的本質應該要是動態的。他批評西方藝術靜態的本質，推崇裝飾性豐富的伊斯蘭與拜占庭藝術。詩人Ｔ・Ｓ・艾略特曾表示，皮察十分有說服力。皮察常滔滔不絕地跟馬諦斯提到拜占庭傳統藝術，這可能促使馬諦斯把他的旅行規模升級，將拜占庭與伊斯蘭文化都納入重點。

「真正的藝術是……有功能的，是一項活動，一個過程。」

東方拯救了我們……

　　馬諦斯的旅行長達將近三年。在此之前，有好幾個世紀，畫家得赴義大利考察作品、古玩與遺跡，這種「宏大的傳統」是培育畫家不可或缺的一環，不過，這類的訓練跟馬諦斯或他的裝飾藝術毫無關聯。馬諦斯有興趣的是拜占庭與伊斯蘭藝術，這兩者在平面、圖紋藝術的成就斐然。

　　馬諦斯的旅行從慕尼黑開始，他去看了一九○一年的「穆罕默德藝術傑作展」。展覽的宣傳海報採用摩登的圖像設計，宣稱伊斯蘭藝術離當代社會並不遠。以往，這類的展覽會主打異國情調，特別講究怪異，不過當時的策展人一反常軌，選擇以俐落、極簡的方式呈現，搭配展品內含的藝術特質，藝術品本身也綺麗動人。

　　馬修·皮察當時也在慕尼黑。他把馬諦斯的手法跟東方藝術連結，堅稱伊斯蘭藝術比西方藝術境界更高：

　　歐洲的藝術，除了拜占庭之外，都犯了同一個錯誤，那就是過分強調在畫中重現人事物的重要性。東方藝術則避免了這個謬誤，掌權者或傳統文化早就預知了藝術中的再現，非但不可能，而且流於粗鄙，禁止藝術往這個方面發展，而這換來的是何等的織毯、陶藝、水晶、木作、建築……

　　我們可以想像，馬諦斯見到伊斯蘭的絲綢、波斯地毯時，他會有多興奮。有些歷史學家認為伊斯蘭藝術為馬諦斯的藝術帶來革新，但事實是，馬諦斯本來就走在這條路上，伊斯蘭藝術只是催化了這樣的發展。同年十月十五日，馬諦斯聽到父親逝世的消息，他趕回博安參加葬禮。

西班牙

父親的葬禮過後兩週，馬諦斯收到消息，楚希金終於做出最後決定，不購買《舞》、《音樂》。父親過世，加上贊助人對自己的質疑，壓垮了馬諦斯。本來就身心俱疲的他，開始失眠、產生幻覺。在焦慮的折磨之下，他決定再度旅行，這次要去西班牙。一開始，他的情況似乎有些好轉，但當他抵達西班牙南部的塞維亞（Seville）時，他陷入了恐慌：「我的床在晃動，而我的喉嚨不由自主地發出了小小的尖叫聲，我停不下來。」當地的醫生診斷之後，認為他是憂鬱症，建議馬諦斯嚴格執行規律的作息。自此以後，直到他去世，他都遵從醫囑，作息嚴謹。

「阿爾罕布拉宮是如此奇觀，我在這裡感覺情緒高漲。」──亨利・馬諦斯

這趟西班牙之旅的高峰無疑是阿爾罕布拉宮，十足的「奇觀」，這座宮殿推翻了常理。阿爾罕布拉宮座落在奇崛的山峰上，這一帶氣候熾熱，周圍的綠意成為畫框，襯托這座偉大又精緻的宮殿。

這座宮殿的所有建築光彩奪目。建造的技術高超，建築結構讓氣勢恢宏的宮殿看起來輕巧無比。桃金孃庭院中的長池映出建築的倒影，透明的水面上，宮殿像是一幅浮動的畫，柱頭上的裝飾精緻秀麗，讓撐住建築體的柱子顯得如羽毛般輕盈。這座宮殿帶有一種稍縱即逝的美，符合伊斯蘭教的觀念，認為世界的表象轉眼就消散了，比如大自然中的美景，晨曦與夕陽，皆是虛幻且短暫。日後馬諦斯旅行至摩洛哥、大溪地時，將會被這種轉瞬即逝的美深深吸引。

馬諦斯寄了一些阿爾罕布拉宮的明信片回家。一般來說，明信片沒什麼價值，但馬諦斯顯然十分珍惜它們，這些明信片一直保留在家族文件中。馬諦斯接下來的作品也將呈現阿爾罕布拉宮裝飾藝術中，細密、優雅之美。多年之後，他去到了紐約，將會再度經歷阿爾罕布拉宮的魔法──羽毛般輕盈的建築。到時候他的作品也將反映出他的體驗，尤其是生涯最後的重量級拼貼藝術。

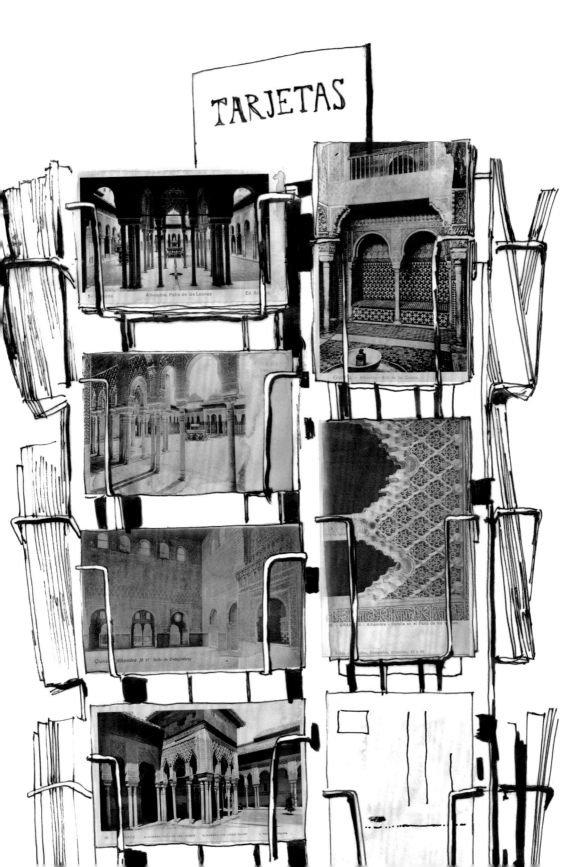

塞維亞風格的室內裝潢

馬諦斯去了格拉納達（Granada）之後，就在塞維亞安頓下來，他在這裡畫了兩幅塞維亞的室內景。畫面正中間的織毯有石榴的花紋，是馬諦斯在馬德里入手的，馬諦斯一如往常，愛上這樣的裝飾圖紋，織毯上的石榴枝條結實纍纍，配上鮮豔的波斯藍。他在這幅畫中以「特寫」的方式呈現織品，避免重複《藍色桌布》裡詭異的空間感，透視所營造出來三維空間感跟扁平的裝飾元素並不協調。馬諦斯在阿爾罕布拉宮所看到裝飾藝術是視覺重心，這或許增加了他在藝術上表達的自信。這幅畫中，裝飾圖案佔據了整幅畫面，每個元素都顯得更強烈：活力四射的色彩、阿拉伯圖紋的律動，帶了一抹波洛克（Jack Pollock*）滴畫作品中的能量。

馬諦斯研究伊斯蘭裝飾藝術，為這幅作品帶來了新元素：畫中的圖紋種類變多了，帶著火鶴的布料、有石榴的織毯，以及精緻昂貴的桌巾。把幾種不同的織品拼貼入畫，或許是反映了阿爾罕布拉宮的室內設計，圖樣對比強、層次多。在他寄回家的多張明信片中，有張印著阿爾罕布拉宮最豐富細緻的裝飾設計，結合多種不同的設計元素。

馬諦斯原本只計劃在西班牙待一個月，不過最後花了兩個月才回到家。期間艾蜜莉都待在伊息的家，市郊生活讓她覺得痛苦，她寫給丈夫的明信片充滿怨懟。但馬諦斯居然一點也沒感覺到，而在回信中寫滿他覺得該處理的事——更精確地說，一件件需要艾蜜莉去處理的瑣事，包含讓孩子用抗菌漱口水漱口。十二月二十二日，他又寫信回家，這次還牽扯到她的家人：「親愛的岳父、親愛的小姨、親愛的太太：我需要請您們替我跟艾蜜莉說情，她氣我氣得要命，請讓她明白，我到這裡來完全是為了工作啊⋯⋯」

＊譯注：傑克森・波洛克（1912-1956）為美國抽象表現主義畫家，他的創作手法是將顏料滴灑在鋪平在地面的畫布上，讓顏料依照身體的動作速度、顏料的濃稠度、平面的材質而自由流動，作畫過程是即興、無意識、隨興的、富節奏感的，他的作品擺脫任何形象的束縛，後來甚至以編號命名畫作，不讓觀眾受到任何實物概念影響。波洛克出了名的脾氣古怪、喜怒無常，藝術生涯後半段嚴重酒精成癮，最後死於酒駕意外。

《塞維亞的靜物》（*Seville Still Life*〔*Nature morte Seville*〕）
亨利・馬諦斯，一九〇一至一一年

油彩畫布，90 × 117 公分（35⅜ × 46 英寸）
聖彼得堡隱士廬博物館

《畫家的家人》
亨利・馬諦斯，一九一一年

油彩畫布，143 × 194 公分（56¼ × 76⅛ 英寸）
聖彼得堡隱士廬博物館

持續累積的壓力

馬諦斯離開西班牙回家時，只完成了兩幅新的靜物畫。一回到伊息，他立刻躲進畫室，埋首新的巨幅系列作品，畫家自己稱之為「交響樂般的大型室內畫」，其中一幅是《畫家的家人》（*The Painter's Family* 〔*La famille du peintre*〕），高度將近一‧五公尺，寬近兩公尺。色彩與圖紋再度為馬諦斯帶來許多樂趣。

在這幅作品中可以再次看到馬諦斯對伊斯蘭藝術的研究，他將不同的裝飾元素擺在一起，而且更有交融並蓄的感覺。他在法式壁紙「撒上」一縷縷花朵，不受幾何圖形限制，呈現春天的麗緻質感，而地上的東方風格地毯上則安排了華麗的幾何圖案。畫面整體平衡有序，舉例來說，女兒腳上穿的水綠色鞋子，呼應著壁爐花瓶顏色，這個顏色又在地毯中反覆出現。馬諦斯的家人與這片裝飾秩序融為一體，人物特徵變得模糊，秩序也存在於家庭成員之中，卻有些僵硬，隱含張力。家人們姿勢端正，穿著得體，為馬諦斯當模特兒，但可能不見得像往常一樣情願。馬諦斯以坦率的畫筆畫出另一個艾蜜莉，跟《帶綠色條紋的馬諦斯太太》裡大膽的女戰士截然不同，這裡的艾蜜莉神態從容，是帶著傲氣的貴婦。畫中的家打理得一絲不苟，到了讓人難以忍受的程度。日後馬諦斯曾評論道：「一個家要是太過整潔，很難住人……你得離開到叢林裡去，過簡單一點的生活，才不會讓人窒息。」

馬諦斯最愛的學生之一，奧嘉‧梅爾森（Olga Meerson），畫了一幅馬諦斯的肖像，畫中的馬諦斯穿著睡衣，怡然放鬆，與馬諦斯過於拘謹的家族肖像畫形成了強烈的對比，引人臆測。當時奧嘉愛上了馬諦斯，而她有嗎啡成癮的問題。跟馬諦斯有關的文獻通常指出奧嘉的感情是單向的迷戀，但她筆下的馬諦斯肖像的確傳達出真摯的親密感。

馬諦斯和畢卡索常常被拿來比較，不過，即使兩者的繪畫技法有相似之處，個性卻是南轅北轍，一般認為畢卡索是遊戲人間的花花公子，而馬諦斯則是愛家好男人。馬諦斯替自己塑造了愛家的形象，但他並沒有將事實全盤托出，他在家人的生活中常常缺席，孩子成長過程中，他不時長時間在國外旅行。雖然畢卡索與馬諦斯個性不同，但他們最在乎的都是自己的渴望。畢竟我們所見的馬諦斯，是經過層層包裝的畫家，而不論他的形象多麼得體，我們依然需要體察他的內在擁有著強烈的渴望，否則我們可能會抹煞了他藝術中的張力。

「我是怎麼想到要用這個紅色的，老實說，我根本不知道。」——亨利·馬諦斯

一九一一年，馬諦斯畫出了一片血紅的工作室，實體世界的界線在此消融：細微、透明的線條勾勒出的落地鐘、桌椅、櫃子像是鬼影。馬諦斯特意省略了時針與分針，拒絕客觀的時間，這樣的象徵引人玩味。這幅作品中的秩序又有所不同。藝術作品高於一切。牆上的畫作展示大膽的色彩、繽紛的圖紋，而赤裸的人體展現出感官豐富的肢體，藝術是讓生命更加深刻的能量。其中的一幅畫裡，植物纏繞著斜躺的裸體雕塑，暗示兩者共享自然能量。

最後，畫中以血紅色的簾幕來表達藝術的生命力。當抽象表現主義畫家馬克·盧斯科（Mark Rothko）在紐約現代藝術博物館看到《紅色畫室》（The Red Studio〔L'atelier rouge〕）時，他流下了眼淚。能夠了解馬諦斯作品中情緒張力的人，還有他的贊助者，楚希金。楚希金經歷了一連串的不幸：妻子驟逝，兩個兒子與弟弟都自殺身亡。馬諦斯的作品療癒了他；而馬諦斯也說過，每當自己想到藝術可以像一張上好的扶手椅讓人休息時，他心裡想到的是楚希金。楚希金時常坐在自己收藏的馬諦斯作品前面，一坐就是好幾個小時。他一共收藏了三十七幅馬諦斯的畫，在馬克·盧斯科打造出「盧斯科教堂」（Rothko Chapel）＊以前，楚希金已經把自己的家變成了帶給他慰藉的藝術殿堂了。

譯注：盧斯科教堂是非宗教性教堂，由藝術家馬克·盧斯科受委託而打造，教堂中主要呈現盧斯科的畫作，他也參與建築本身的設計，然而，長期受憂鬱症所苦的盧斯科，在作品竣工前一年自殺身亡，享壽六十六。這座教堂邀請人體驗沉默，提供默想的空間，從一九七一年成立之後，也多次成為國際論壇的中心。在二〇〇〇年被列入美國國家史蹟名錄（National Register of Historic Places）中。

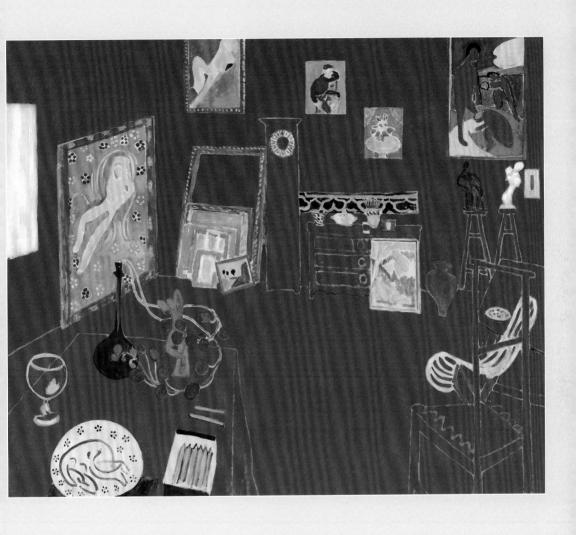

《紅色畫室》
亨利・馬諦斯，一九一一年

油彩畫布，181 × 219.1 公分（71¼ × 86¼ 英寸）
紐約現代藝術博物館（Museum of Modern Art）
賽門・古根漢夫人基金，藏品編號：Acc. n.: 8.1949

一九一一年秋，俄羅斯

　　楚希金邀請馬諦斯到家裡來看他的畫作陳列樣子，於是馬
諦斯遠赴莫斯科，到了楚希金美輪美奐的家中。多年來，楚希
金不斷向俄羅斯人宣傳馬諦斯的作品，所以馬諦斯到俄羅斯
時，彷彿搖身一變成了名人，受到盛情款待。楚希金請友人奧
斯卓科夫（Ilya Ostroukhov）擔任馬諦斯的私人導遊，奧斯卓科
夫同時也是一名藝術收藏家，他帶馬諦斯遊覽古老的大教堂與
博物館，並讓他參觀自己收藏的俄羅斯宗教藝術品。馬諦斯成
了報章媒體的焦點，其中不免有負面報導，有位藝評家認為他
的作品墮落，而且拿馬諦斯的作品跟領帶花紋來相比──四十年
後，傑克森・波洛克將會得到一模一樣的批評。不過，整體而
言，馬諦斯在莫斯科受人景仰。他被招待到莫斯科藝術劇院
（Moscow Art Theatre）觀賞演出，也看了茲明歌劇公司製作的柴
可夫斯基作品《黑桃皇后》，中場休息時，公司創辦人茲明（Sergei
Zimin）親自招待馬諦斯享用茶點，並請馬諦斯在訪客簽到本上
留名作畫，馬諦斯於是畫了滿滿四頁的彩色花卉塗鴉。馬諦斯
也以榮譽貴賓的身分造訪自由美學協會，據說他「橘色的鬍子、
服貼整齊的髮型與夾鼻眼鏡，逗樂了大家」。

馬諦斯感覺這座城市在他的心中扎根。他告訴一名記者：

　　莫斯科給我的印象精彩超群。她的美如此獨特，你們的大教堂既美麗又莊嚴，不朽且獨具風格。克里姆林宮、莫斯科的某些角落，還有你們古老傳統藝術中所蘊含的，是十分罕見的美。我喜歡復活禮拜堂（Iversky chapel）上的裝飾，還有古老的聖像畫。

　　馬諦斯欣賞藝術中的寧靜與臨場感。莫斯科的大教堂帶著一種人性，比如莫斯科地標──聖母領報主座教堂（馬諦斯去了兩次），外型渾厚，金色圓頂像一顆顆洋蔥；又如聖瓦西里主教座堂有名的塔樓，糖果般繽紛的色彩。馬諦斯談到克里姆林宮讓人目不暇給的尖塔時，嘆賞不已：

　　這就是原始藝術。這是真正的流行藝術。這是一切藝術追尋最初始的源頭。現代藝術家應該從這些原始元素中尋找靈感。

「當你在古老的藝術傳統中印證了自己所做的努力時，你可以更無保留地交出自己。這種經驗能幫你縱身一跳，越過泥濘。」——亨利·馬諦斯

　　馬諦斯印象最深刻的是那些古老的聖像畫。他看了奧斯卓科夫精選的收藏後，因為那些作品「靈敏的刻畫手法」，整晚不能入眠。那些聖像——扁平的設計、生動鮮活的顏色、婀娜多姿的線條——印證了馬諦斯對裝飾藝術的概念。而那些聖像似乎重新把馬諦斯帶回人體研究上。雖然馬諦斯堅信「若要表達我對生命近乎宗教性的敬畏，最能發揮的……是人體」，但他近期作品中的人體，存在感變得若有似無。他此次前往莫斯科，又得到楚希金的作品委託，他想要再為家裡添幾幅畫。馬諦斯接下來將遠赴摩洛哥進行新的系列創作，藉由當地摩洛哥人的形象，來傳達俄羅斯教堂的人像宗教藝術。

　　《我們的夫拉迪米夫人》（*Our Lady of Vladimir*〔*Eleousa*〕）畫中沒有背景細節，我們在鏡子般的扁平面上朝見聖母與聖子。馬諦斯晚年也畫了自己版本的聖母與聖子像，給法國旺斯（Vence）的禮拜堂，畫中傳達的親暱感，與夫拉迪米畫像相似。馬諦斯也大方承認自己的靈感來源：「我的版本裡，兩顆頭靠得更近，跟俄羅斯一些聖像畫一樣……必須有更多的愛。」

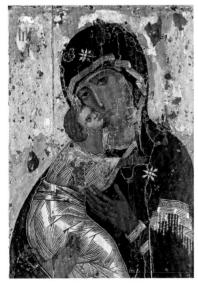

《我們的夫拉迪米夫人》
佚名
十二世紀初葉

蛋彩與木板
104 × 69 公分（41 × 27 英寸）
莫斯科國立特列季亞科夫畫廊（The State Tretyakov Gallery）

休假

在莫斯科的聖母升天主座教堂裡，畫作與建築（在望彌撒的過程中，還加上音樂）結合，給予觀眾沉浸式的體驗，這跟楚希金家中布置的《舞》、《音樂》有異曲同工之妙。當人們來到這座教堂時，首先看到的是教堂恢宏的外觀，走進來後，則被華麗的聖像屏幕圍繞，金色的牆面散發著光暈。據說馬諦斯在莫斯科時對太陽很著迷，可能大教堂金碧輝煌的內部裝飾讓他想到南方太陽的光芒與溫度。

馬諦斯在莫斯科也遇到了奧嘉的姊妹們，她們得知奧嘉狀況不佳後，將她送去瑞士的療養院休養。馬諦斯出門遠行期間，奧嘉常騷擾艾蜜莉，宣稱自己跟馬諦斯的感情深厚。馬諦斯激烈駁斥奧嘉的說詞，否認兩人之間有感情。但是，艾蜜莉攔截到一封馬諦斯的信，其中的內容能確定，馬諦斯至少明白女方的依戀之情。這點燃了艾蜜莉的怒火。回到伊息家中的馬諦斯，想盡辦法要挽回太太的心，最後好不容易才說服艾蜜莉跟他一起去摩洛哥。

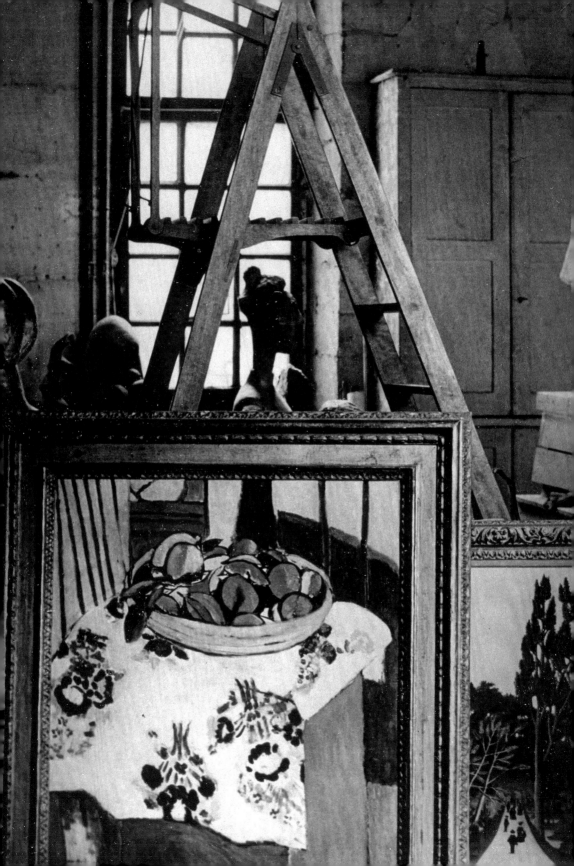

「生於憂患」的畫作

一九一二年一月二十九日下午一點鐘，馬諦斯夫婦登上前往摩洛哥坦吉爾（Tangier）的船，「天氣好得不得了」，但好景不常，大雨隨之來襲。下不停的暴雨一連數週。馬諦斯曾抱怨「根本不可能離開房間」。我們可以想像坦吉爾法國旅館三十八號房的氣氛：氣沖沖的艾蜜莉，慘兮兮的馬諦斯。馬諦斯又畫了一幅作品，一籃放在博安織品上的橘子。畢卡索在一九四二年十一月買下了這幅畫（兩人早已和解），畢卡索永遠不明白，畫家在如此悲慘的處境下，怎麼還畫得出這麼有活力的畫作。不過，環境真的沒有影響馬諦斯嗎？他畫中的水果上，還帶著葉子與蒂頭，可能間接指出他來到摩洛哥是為了尋覓野性自然，頭幾週慘澹的日子裡卻什麼都沒看到，而他只能在菜市場購買大自然的豐盛，再裝進盤裡。另一方面，窗簾垂直的紋理與陽台的護欄，強烈表達出三十八號房幽閉的空間感。馬諦斯在家書中寫道：「坦吉爾啊，坦吉爾！我多麼希望我有勇氣逃離這裡。」

「當一切自然發生時多麼美妙！」——亨利·馬諦斯

馬諦斯埋頭鑽研藝術，悶得有點久了，渴望重新跟外界世界接觸。他到摩洛哥旅行的目的，是想尋找特定的自然景觀。他讀過作家皮耶·洛帝（Pierre Loti）所寫的《在摩洛哥》（Au Maroc），書中對摩洛哥大加讚揚，說這裡有「夢幻般的陽光，以及無邊際的美麗花毯」。某方面來說，馬諦斯想看到的景致，是帶有伊斯蘭織毯特質的秀麗風景。等到終於放晴時，他所看到的摩洛哥並沒有讓他失望。馬諦斯如此描述眼前的景觀變化：「地上突然生出一片含苞待放的花，讓人眼睛一亮。」而且，「本來，坦吉爾周圍的山坡整片都是獅子毛皮的顏色，現在全部被美麗的綠意取代。」他為自己畫了一張速寫，畫面中的馬諦斯在燠熱的戶外作畫，卻穿著西裝，以維持歐洲人體面的外表。

翻攝照片，《一籃橘子》（*Basket with Oranges*〔*Nature morte aux oranges*〕），布雷塞（Brassaï）攝，一九四三年

亨利·馬諦斯，一九一二年

油彩畫布

94 × 83 公分（37 × 32⅓ 英寸）

巴黎羅浮宮

三十八號房後來成為家人之間的玩笑話：情況不妙的時候，就是「三十八號房」狀況。

摩洛哥的花毯

馬諦斯與艾蜜莉一同參加了往得土安（Tetuan）村落的健行之旅。根據馬諦斯的紀錄：「我們一路向前騎，左右都被花海環繞，這裡彷彿從未有人造訪。」

黃澄澄的毛茛、雛菊滿山遍野，幾乎與騾子的鞍座齊高，綻放溫暖的色彩。馬諦斯從拜占庭、東方藝術傳統中肯定了自己以明亮色調來創作的方向，現在他置身摩洛哥這片甜美的風景，有如地毯的花海，眼前的色彩閃爍著光芒與純粹。後來，馬諦斯曾作此解釋：

花卉留給我的色彩印象難以抹滅，好像赤紅的烙鐵在我的視網膜烙下了印記。於是，有一天，我發現自己站在畫布前，手上拿著調色盤，一開始，我對於要以什麼顏色下筆，只有大略的概念，然後，回憶可能會突然湧現，幫助我創作，給我下筆的衝動。

仙境般的陽光

　　法國博安灰暗的天空曾促使馬諦斯動身尋找南方的太陽，他去了科西嘉島、比斯克拉等地方，體驗過那炙熱、令人張不開眼睛的烈陽，賦予他創作出野獸派色調的靈感。但是，摩洛哥的陽光又很不一樣，這裡的陽光帶有細緻的柔和感，馬諦斯曾提及那道「賞心悅目、秀麗和煦的陽光」。前一個世紀，印象派畫家致力以科學的態度，以畫作系統性地記錄一天中的特定時光，馬諦斯並非如此，他想傳達的是大自然中輝煌的片刻，不能以理言明。

　　他們的旅行團黎明就啟程，所以他一定曾在旅途中體驗過「黃金時刻」的魔力──讓今天的攝影師們趨之若鶩的時刻，陽光在日夜交替時的美，難以形容。馬諦斯在真實世界中發現了神聖。藝術史學家皮耶・薛德納（Pierre Schneider）以「抽象」來形容這樣的光線，但晨曦的光芒真切存在，照耀著世界，「溫暖了海灘上的扇貝」。馬諦斯沐浴在這片晨曦之中，如入塵世中的仙境，這片風景跟克里姆林的教堂閃爍著同樣的金黃光輝。

以世俗的語言傳達天堂的訊息

馬諦斯待在坦吉爾時，受邀爲布魯克斯山莊（Villa of Brooks）創作，那裡綿延不絕的草地和野林開啟了馬諦斯的創作靈感：「這片草場振奮了我的精神，長草蔓生，布滿棘薊，帶來一種……鋪張的感覺。」後來，他把《棕櫚葉，坦吉爾》（*Palm Leaf, Tangier*〔*Le Palmier*〕）的創作背景告訴其中一位收藏家，奧弗雷·拔爾（Alfred Barr），表示靈感降臨，「在一股生命動力（élan）中猛烈迸發，像火焰一樣，激盪出即興的創作。」這幅作品讓人想起《藍色裸女》中飽滿的能量、《舞》中狂野的舞者，大自然能量暢然勃發。棕櫚葉的樹幹從土中迸出，長出尖刺狀的葉片，散發能量。

馬諦斯在這趟旅途中所寫的信件中，曾提到他每天都在讀柏格森的哲學思想。我們無法得知他讀的是哪一本書或文章，不過他跟拔爾提到「生命動能」（élan vital），是柏格森在《創造演化論》（*Creative Evolution*）書中所定義出來的概念。「生命動能」的原動力可以創造新生，且「創造新的形體，持續不斷地創新」。在《棕櫚》畫中，馬諦斯將自然創造的原動力與藝術家作畫的創造力整合，成爲同一股力量。他藉由畫布上留白、露出布面的地方，製造出炫目的效果。彷彿只要一點火星，「創造就油然而生」，自然能量流洩而出，以新的形體出現。

摩洛哥野花遍地的風景深深印在馬諦斯心中，但要一直等到他生命的最後幾年，才能看出馬諦斯所受到的「啟發」——他從寫信到巨幅拼貼畫，都離不開花朵圖紋。在那之前，他還有另一件作品可以看出這趟旅程的影響，就是他爲俄羅斯芭蕾舞劇團（Ballet Russes）所設計的滿洲人服飾（請見本書五十六頁）：華麗的金色綢緞上點綴著花朵圖案，遙遙呼應這趟旅行，晨曦下花田裡緩緩前進。

摩洛哥的政治情況卻不如這片美景令人愉悅，不斷擴張的殖民勢力，引起當地民怨，三不五時常有衝突暴動。馬諦斯第一次造訪摩洛哥時，就因爲菲斯（Fez）被反對勢力包圍，而取消行程，他坐船返法之後，過沒幾天，該地就爆發武裝衝突，許多法國殖民人士因而喪命。馬諦斯在家度過了幾個月後，決定要再次前往摩洛哥。

《棕櫚葉，坦吉爾》
亨利·馬諦斯，一九一二年

油彩畫布，117.5 × 81.9 公分（46¼ × 32¼ 英寸）
美國華盛頓特區國家美術館
切斯特·戴爾基金（Chester Dale Fund），館藏編號：1978.73.1

《露台上》（*On the Terrace*〔*Sur la terrace*〕）
亨利‧馬諦斯，一九一二至一三年

油彩畫布，115 × 100 公分（45¼ × 39⅜ 英寸）
莫斯科普希金美術館（The Pushkin Museum of Fine Arts）

更加簡約

　　馬諦斯想要再次創作人像，他在摩洛哥時找不到模特兒，因為伊斯蘭教條禁止人類形象的圖像。他第一次的旅程中，畫過一位名叫左拉（Zorah）的妓女，馬諦斯是在她的招待所裡發現她的。她趁著接客的空檔，在妓院的屋頂上為馬諦斯擔任模特兒。馬諦斯付不起左拉開給嫖客的價碼，只得以法式餅乾來賄賂她。作畫的過程叫人提心吊膽，馬諦斯明白，如果左拉的兄弟發現姊妹被畫下來了，「他會殺了她」。

　　雖然作畫過程心驚膽顫，馬諦斯畫出來的左拉肖像，卻充滿平靜的氣氛。他沒有選擇張狂的野獸派色調，反而使用溫和的藍與綠，馬諦斯總是以這個顏色組合來詮釋摩洛哥。畫作中的人物跟畫面的構成元素沒有衝突感，馬諦斯畫家人的群像畫中曾出現的僵滯感，在此消失了。畫中的左拉，所在的空間充滿靈氣，她在踏上地毯前脫下拖鞋，放在一旁，反映伊斯蘭教徒進入清真寺前必須脫鞋的習俗。以祈禱姿勢端坐在地毯上的她，有俄羅斯聖像畫中的端莊與寧靜。

面對面

　　馬諦斯想要再次創作人像,他在摩洛哥時找不到模特兒,因為一九一三年,馬歇·尚巴(Marcel Sembat)曾至伊息拜訪馬諦斯,他在日記中簡要地描述了這次經歷:「週六去找馬諦斯。簡直瘋了!我都想哭!晚上他背誦主的祈禱文,白天他跟太太大吵特吵。」該年秋天是馬諦斯最後一次為艾蜜莉畫肖像。過程無比漫長且艱難,她為這幅作品擺姿勢的次數不下百回。在馬諦斯早期的畫作中,艾蜜莉帶著秀麗的氣質,但隨著時間流逝,她看起來越來越嚴肅。我們最後一次在肖像畫中看到的她,穿著辦公西裝,臉與身體都是暗灰色,雙眼凹陷、全黑,無法看見周圍的世界。她身上唯一有特色的元素是頭上精緻的帽子,上面綴有小花和鳥羽。艾蜜莉看到這幅畫時,哭了出來。

　　這時,畢卡索與馬諦斯成了好朋友,畢卡索在馬諦斯琢磨這幅肖像時,曾多次造訪馬諦斯的工作室。這幅畫顯現出當時畢卡索對立體派的實驗──簡化用色、幾何形體,基本上是立體派的風格。這種冷峻的風格適合描繪與他感情不睦的妻子;從這點看來,他後來拒絕繼續往立體派發展,跟這時期他對妻子的態度脫不了關係:「我當然覺得立體派有趣,但我的心性講求深層的感官性,沒辦法直接跟立體派產生共鳴。」為了繼續作出具有強烈感官性的作品,馬諦斯仰賴模特兒來創作。

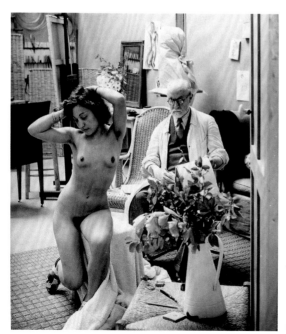

布雷塞所攝照片
正在畫模特兒威瑪·賈沃(Wilma Javor)的馬諦斯,位於巴黎阿列西亞大宅的畫室,一九三九年夏

明膠印相,9.8 × 6.8 公分(3⅞ × 2¾ 英寸)
私人收藏

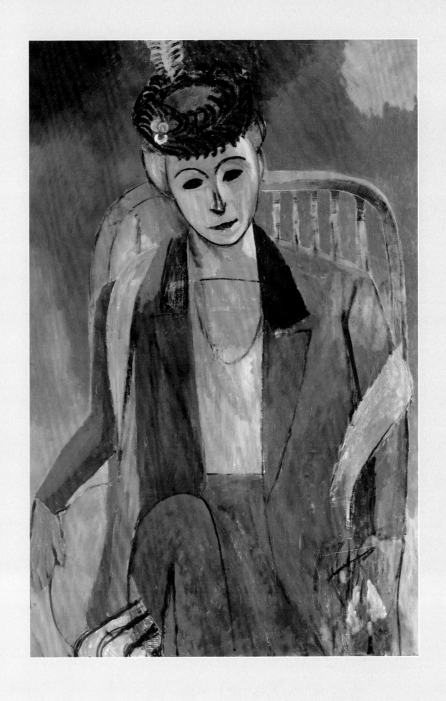

《畫家妻子的肖像》（*Portrait of the Artist's Wife*〔*La femme de l'artiste*〕）
亨利・馬諦斯，一九一三年

油彩畫布，146 × 97.7 公分（57½ × 38 英寸）
聖彼得堡隱士廬博物館

純線條肖像

正當歐洲局勢緊繃，大戰一觸即發的同時，馬諦斯與皮察開始合作進行一系列的肖像創作。皮察負責確定買家、聯繫模特兒，並召集柏格森的粉絲們到現場，觀賞以新型態的激進藝術創作的過程：「今天，我們，就是卡蜜兒、席夫、提勒還有我，要去馬諦斯家看朗斯堡小姐肖像畫，看看創作過程的開始。」

當馬諦斯遇見伊凡·朗斯堡（Yvonne Landsberg）時，她身上青春洋溢的氣氛讓馬諦斯驚豔，馬諦斯認為她就像當時畫室裡的木蘭。在版畫裡的伊凡被木蘭花圍繞著，服貼的頭髮包裹著頭型，像是含苞待放的花，她的脖子修長前傾，像是從地底冒出的嫩莖，托著青春的花苞，等待綻放。

肖像創作實驗似乎是皮察在讀了亨利·柏格森前期的心理學著作《物質與記憶》（*Matter and Memory*）之後發起的。從這一點來看，伊凡是完美的模特兒，她哥哥後來回憶這段故事：「這幅肖像，或者說這首詩，在創作的過程中，模特兒、皮察跟我，都會去法蘭西學院聽柏格森演講，那些演講人氣很旺，而且精彩難忘。」皮察對繪製肖像有明確的立場，他堅信畫家不應該太在乎模特兒的外表：「所以說，這樣是不對的，在表達上一點也不必去想相似性的問題。」他認為一個人的特色要看其內在的「綿延」（durée）──流動的、內裡的時間線。從馬諦斯的肖像作品看來，他應該同意這樣的觀點。馬諦斯提到自己得一直努力捕捉模特兒的內在韻律感，直到好不容易「出現了奇蹟，她像條奔流的小溪。他以肖像畫作為呼召的手段。

畫中的朗斯堡小姐帶著絕妙的韻律感，自然而然地讓人想到「綿延」流動，不過馬諦斯是怎麼傳達這種內在的時間流動呢？皮察曾如此談論馬諦斯線條中的動力：「馬諦斯的線條點出了行動。」我們已經看過他以富有動態感的線條創作的作品：《舞》中渾厚、迴旋的線條，帶有實在的能量，他筆下的藤蔓花紋也是如此。在創作這些實驗性質的作品時，馬諦斯消滅了一切，把重點放在描繪、蝕刻，作品沒有顏色，只剩下線條。伊凡的蝕刻畫中，有些線條有流動的風采，比如她閃閃發亮的頭髮、圓滑開放的肩線，以及構成脖子的曲線。但這些線條所表現出來的動作性還是有限，馬諦斯依然受到傳統的繪畫手法所束縛，他依然想要畫出相似性。

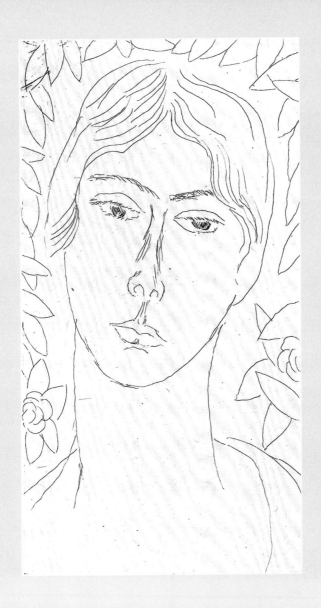

《朗斯堡小姐》（*Mlle Landsberg*）（大型版畫）
亨利・馬諦斯，一九一四年

蝕刻版畫，20 × 11 公分（7⅛ × 4⁵⁄₁₆ 英寸）
紐約當代藝術博物館
受贈於 E・鮑伊斯・瓊斯夫婦（Mr & Mrs E Powis Jones）

一九一四至一八年，嚴峻的戰爭時期

第一次世界大戰期間，一道又一道的壕溝佔據了馬諦斯幼時所成長的北法平原，他的家鄉變成了泥坑，上百萬的士兵在此葬送生命。馬諦斯想要登記參軍，卻被拒絕了，他當時四十五歲，被認為年紀太大了，不適合上戰場。戰事延續著，他的母親住在博安，那一帶常遭受敵軍突襲轟炸；馬諦斯的年輕朋友們大多從軍去了，而最支持他的朋友，馬修・皮察，則被關進了德軍的囚犯營中，馬諦斯和艾蜜莉寄了不少食物和信，來鼓勵他。馬諦斯的兒子們在戰事最後幾年上了戰場，他曾一度見到兒子，尚，他當時休假但看起來糟透了，馬諦斯讓兒子帶走一件溫暖的大衣外套和毛衣。戰爭期間，馬諦斯比較常跟畢卡索來往，他們的作品也反映出藝術家之間激盪出的火花：馬諦斯接續探索立體派的理念，而畢卡索吸收了馬諦斯鮮豔的色彩選擇。

一九一九年，俄羅斯芭蕾舞團

一九一八年十一月，各國簽署了停戰協議，不久後，俄羅斯芭蕾舞團團長瑟給・狄亞格列夫（Serge Diaghilev）與傳奇作曲家伊果・史特拉汶斯基（Igor Stravinsky）來到伊息拜訪馬諦斯，史特拉汶斯基坐在馬諦斯家的鋼琴前彈奏了《夜鷹之歌》（Le Chant du Rossignol），他們此行的目的是希望馬諦斯能答應接下舞台和服裝設計的工作。

這樣的委託案讓馬諦斯有機會將他的藝術探索搬到舞台上。他曾在《舞》中畫下的舞者變成了真人，在真實的空間中舞動，站在觀眾前現場演出。

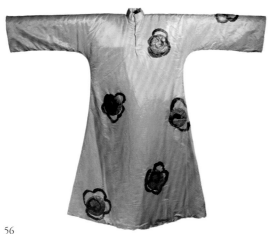

《夜鷹之歌》中一位滿人的演出服裝
設計者：亨利・馬諦斯，約一九二〇年
裁縫師：瑪麗・木艾（Marie Muelle）

絲綢、棉、金絲、墨水、酚醛樹脂
背面中線長 114 公分（45 英寸）
坎培拉澳洲國家美術館

一九一七年，《夜鷹之歌》

　　與劇院合作的成果不盡如人意，馬諦斯無法達到想要的效果，不過有一些作品頗為出色。馬諦斯近期的藝術作品中傳達出的純粹性，可以在一件滿人服飾上看到，亮金色的布面綴有深色的花朵圖樣。

　　這次的工作讓出身紡織家族的馬諦斯有機會用布料創作。設計皇帝的戲服時，他不喜歡一開始拿到的布料，到處尋找更好的布料，直到發現一種非常昂貴的精緻紅色絲絨。跟他合作一起設計服飾的是前衛服裝設計師保羅‧波葉（Paul Poiret），但波葉的打版團隊評估需要三個月的時間才能完成製作，讓馬諦斯非常不滿，於是他決定自己來。他借用波葉的工作桌，擺上新布，脫下鞋子，拿了一把裁縫剪刀，跳上了桌子。他這才發現裁縫剪刀「敏銳的程度跟鉛筆、墨水筆或炭筆一樣，甚至可能更敏銳」。他動了剪刀，剪出了第一個拼貼作品，波葉的助手將金黃色的圖紋釘在紅色的絲絨布上。後來，他較為知名的拼貼作品也將以同樣的方式製作，從純色的材料上剪出設計。

「一切都是虛偽、荒謬、驚奇、美味。」——亨利·馬諦斯

　　一九一七年起，馬諦斯大多時間一個人住在尼斯（Nice）。他假託當地不可思議的光線：「我是北方人，當我明白，每個早晨都可以再次看到這樣的陽光，我簡直不敢相信，我竟然如此幸運。」但尼斯也是他逃避一切的地方，他自己曾說：「是的，我那時需要能夠呼吸……忘記煩憂，遠離巴黎。」艾蜜莉留在巴黎，他們倆現在喜歡保持一點距離。

　　當時法國的蔚藍海岸已是享樂人士的最愛。美國作家費茲傑羅（Scott Fitzgerald）與妻子潔妲、美國舞蹈家依莎朵拉·鄧肯（Isadora Duncan）、好萊塢電影導演瑞克斯·英葛蘭（Rex Ingram）都在戰後從這裡悄悄離開。法國電影導演尚·維果（Jean Vigo）十分看不慣這種風氣，認為「同個階層的人耽溺在逃避主義裡，讓人噁心」，他在作品《尼斯印象》（*A Propos de Nice*，1930）中嘲諷這座城市，以及其空虛、輕浮的氛圍；片中有名高雅的女子坐在尼斯的盎格魯散步大道旁，身上的穿著不斷替換，最後她全身赤裸，卻顯得一無所知、若無其事。

　　馬諦斯參加過幾次派對，不過主要遠離人群。他給艾蜜莉的信中說自己是「在盎格魯散步大道上的隱士」，他依舊保持像軍人一樣的規律作息，早上六點起床，運動，作畫，休息。但他在這裡心有旁鶩。在尼斯頭兩年，他住在旅館裡，廉價的房間，平庸的法式裝潢，他彷彿可以聽到在伊息裝飾華麗的家遙相呼喚。馬諦斯認為自己對尼斯而言是個「外國人」，不過他也受到尼斯氣氛的影響。事實上，維果的短片也呈現了馬諦斯在尼斯時期筆下的角色；馬諦斯所畫的寵妾們，看起來都是美麗卻消極的女子，她們的生活由數不清的衣服穿搭所組成。

《尼斯印象》擷取畫面
尚·維果，一九三〇年

小好萊塢

　　馬諦斯的藝術生涯在此之前，似乎是以誠摯的情感作爲畫作的核心，不過在尼斯的他，受到「虛僞」、「荒謬」、「驚奇」、「美味」的城市特質所吸引。當時才剛萌芽的電影產業看起來一片光鮮亮麗，也讓馬諦斯著迷，一九二〇年代英葛蘭在尼斯設立了影像工作室，電影產業隨之蓬勃發展。馬諦斯常常去電影院，也造訪電影工作室，還曾在片場待到深夜，觀摩拍攝過程，他顯然對攝影打光很感興趣。他的公寓擺設也不太像家，比較像電影場景。他聘請當地的木匠，將一幀非洲掛毯改造成屏風，作爲畫作背景。他也聘用電影工作人員擔任模特兒。主要合作的模特兒哈麗葉·達里卡爾（Henriette Darricarrère）在當演員、跑龍套之前，曾學習過芭蕾舞。馬諦斯豐富的布料收藏後來會成爲她的戲服來源，而她跟馬諦斯的合作長達七年，馬諦斯透過她來實踐想像中的東方情調。

濱海度假勝地的蘇丹

　　馬諦斯在尼斯時期的創作跟同時期的其他藝術家一樣，都呈現同一種保守主義。他的作品依循較容易被認可的西方藝術形式，也依照西方藝術傳統，重視在作品中重現被畫的人事物。馬諦斯說他的作品有「有形的、空間性的深度，以細節營造豐富感」。他曾在《紅色畫室》裡消融的實體世界，到頭來又被大膽地重建。事物有了實體感，畫中也建構出空間感，人體有了重量，女子們甚至可稱得上是十分肉感。裝飾性的能量在這裡被壓抑了。套用薛德納的評論：「如今，重複的花卉紋路……反覆的阿拉伯花紋與幾何構成的人體，通通退回他們原本所在的物件中，也就是地毯。」

　　多數的藝評家對此持譴責的態度，這些作品呈現了戰後受到創傷的歐洲，其上流社會亟欲逃避痛苦的歷史。馬諦斯為我們帶來的是濱海度假勝地紙醉金迷的氣氛。他迷人的《寵妾》系列作品讓他被戲稱為「濱海度假勝地的蘇丹」。幾乎所有的畫作都有著像是伊斯蘭舊式的閨閣場景，身材凹凸有致的寵妾們或坐或臥，悠哉地消磨時光。她們有的赤身露體，或半裸嬌軀，身處奢華之中，卻顯得漫不經心。這些女子無精打采的模樣跟《藍色裸女》形成強烈對比，也跟《舞》中活力十足的狂歡女子們截然不同。

　　有幾幅寵妾突破了這種倦怠的氣氛。專門研究馬諦斯的學者傑克・佛蘭（Jack Flam）認為《有木蘭花的寵妾》（*Odalisque with Magnolias*）呈現一種「令人屏息的豔情」。雖然畫中的女子呈躺臥的姿勢，但她的心在觀眾身上，她的雙眼看著我們。她身邊豐富的花卉水果，就像是她情慾的象徵。紫羅蘭色的花朵暗示女子身上香甜的氣息，端凝的木蘭花意有所指地朝向她的軀體綻放。

　　不過，這些戲劇場景讓馬諦斯感到疲乏，而別人對這些作品的評價如何，他也一清二楚。當藝術家喬治・布拉克（Georges Braque）登門拜訪時，馬諦斯朝著自己的作品眨了眨眼，又企圖避免看向畫作。一九二八年，馬諦斯寫信給太太，說明自己需要「從這些寵妾中掙脫出來」。一如他一貫的作風，他決定再度啟程遠行，這次一路航向美洲，再到目的地南太平洋。一九三〇年二月二十五日，他的船出海，向紐約而去。

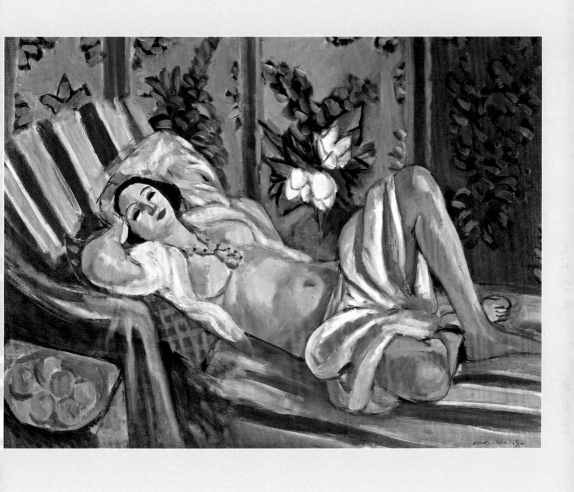

《有木蘭花的寵妾》
亨利・馬諦斯，一九二三至二四年

油彩畫布，65 × 81 公分（25⅝ × 31⅞ 英寸）
私人收藏

紐約

　　多年後，馬諦斯回憶這趟紐約行，會這麼說：

　　我第一次看到美洲大陸，我是說，紐約，是晚上七點，我所在的街區一片金黃與漆黑，水中閃爍著倒影，當時我簡直是心花怒放。船上一旁的某個人說：「這是綴著亮片的裙子。」這觸動了我的想像，紐約對我來說，就像一塊金礫石。

　　馬諦斯在紐約感受到滿滿的活力，他愛紐約人擁抱風險的性格，也愛他們樂於拆毀舊建物來整頓市容。或許那時馬諦斯心中想到了博安，當時的博安經歷大戰轟炸，重建過程艱辛。馬諦斯喜歡紐約棋盤式、寬敞的街道設計，他覺得這讓日常生活變得清晰無比，他說：「走在紐約的街道上，思考是很舒服的事。」

　　紐約最為讓他眼界大開的，莫過於曼哈頓的摩天大樓，越高的樓層越窄，林立尖聳。馬諦斯敘述他當時的觀察：

　　摩天大樓給人的感覺是漸層色調，自底而上，往空中蔓延，最後蒸發……路人會感覺到一種輕盈，對歐洲來的旅客而言，這是從沒想過的事。

　　馬諦斯以前曾在阿爾罕布拉宮的建築上經歷過如此飛羽般的輕盈感，這時的他認為，這種感受與釋放、欣喜的情感有所關聯。

　　來到紐約之前，馬諦斯並沒有抱持太大的期待，現在他卻不得不按照行程離開，往舊金山前進，在舊金山搭上皇家郵船「大溪地號」。大溪地號是一艘老舊的退役郵船，為期十天的航行像是噩夢：船長很糟糕，船上擠滿紐西蘭來的牧羊人，馬諦斯還暈船了。

大溪地

　　從一八九〇年代起，大溪地就一直讓人聯想到畫家保羅‧高更（Paul Gauguin），他曾在大溪地留下最後幾幅大作，於一九〇三年病逝於該島。馬諦斯跟高更一樣，把大溪地看作是無憂無慮的地方，輝煌燦爛的年代。高更對大溪地的興趣較著重在文化層面，他認為大溪地的社會是尚未墮落、原始的文明；馬諦斯則認為大溪地是伊甸園，還未受污染的大自然。馬諦斯回到家之後，會回味這裡各種野鳥的歌唱、棕櫚葉擺動的沙沙聲、空氣中充滿椰子、香草等令人迷醉的香甜氣息。

　　馬諦斯童年看慣了作物固定的農田，在大溪地，他體驗到真正多元生態的景觀。他精心研究這裡的植物形態，出遊的時候，他會跳下車，坐在路邊對植物搧風，觀察植物隨風擺動的樣子。他對大溪地的參天巨木讚不絕口：

　　樹木……你絕對無法想像這裡的樹是什麼樣子！這裡，樹木撐出一座模拙的大廳，擔負大雨、夜晚與永恆，一點一滴地為大地注入濕潤。枝葉隨風擺動，樹葉就像巨人揮舞的手掌，碩果纍纍，像是一顆顆的月亮。

　　最讓馬諦斯驚豔的是島上不可思議的陽光。他提到這裡正午炙熱的陽光，讓地上影子漆黑如墨，他當時試著以攝影記錄那樣的效果。這種墨塊般、扁平的剪影效果，後來會出現在他的拼貼作品中。此外，馬諦斯也覺得大溪地的魔幻時刻與摩洛哥相比，色調更加豐富鋪張：「太平洋小島上的陽光，是深金色的酒杯，讓人目不轉睛。」

來自南太平洋的回憶

　　跟摩洛哥之旅相比，馬諦斯在南太平洋的經歷非常不同。在摩洛哥對馬諦斯而言，像是身在異鄉的外國人，不過，在大溪地有人照應，寶琳以及安提納・希爾（Pauline and Etienne Schyle）帶著他，旅程可說十分舒適。雖然他鄙視白人殖民文化，但他在當地找到了趣味相投的朋友。那時，前衛電影人費德烈克・穆挪（Friedrich Murnau）、羅伯・弗萊勒提（Robert Flaherty）正在拍攝作品《禁忌》（*Tabu*），他們以大溪地海邊一座廢棄的蘆葦茅草屋為拍攝地點，馬諦斯在那裡待了一週。

　　這趟旅行中的亮點是在法克拉瓦群礁島（Fakarava）上度過的四天，馬諦斯潛水觀賞珊瑚礁。當時已六十一歲的馬諦斯說，他感到自己在水中的動作「雄健挺拔、婀娜多姿、難以言喻」。某方面而言，他體驗到感官上的愉悅，那是他一向想透過作品捕捉的感覺。他在水中，體驗到兩個世界疊合：

　　我同時看到了兩種景象：水面上是棕櫚葉和鳥兒們俐落的身影，水中則一片光亮，粉紅色、紫色的珊瑚、灌木多孔木珊瑚。

　　馬諦斯返家後，著手進行伯恩斯委託的壁簷設計，這件委託案後來會帶給他數不清的煩惱。此時艾蜜莉也來到尼斯跟他一起生活，但她過得並不好，病痛纏身，臥病在床，馬諦斯得要照顧她，對他而言並不容易，他跟朋友抱怨：「我去了趟島嶼旅行，卻兩手空空地回來。」雖然如此，這趟旅行在他心中留下鮮明的回憶：在潟湖中悠游，在水中輕盈無比、移動自如的感覺。這些回憶會在他的心中沉澱，直到將近十五年之後，才開花結果，在一九四〇年代成為新穎、歌詠般的創作能量。

　　《玻里尼西亞，海》（*Polynesia, The Sea*〔*Polynésie, la mer*〕）是在馬諦斯夫婦分居之後才繪製的，這幅畫就是馬諦斯深藏心中的回憶終於萌芽的成果：湛藍的天空與海、白色的珊瑚礁、優美的魚與鳥，而這些畫面就像大溪地墨漬般的陰影一樣，扁平服貼。多年來，馬諦斯常常為創作所苦，但當他憑藉大溪地的回憶來作畫時，得來全不費功夫。畫面中的魚與鳥輕盈無比，「雄健挺拔、婀娜多姿、難以言喻。」

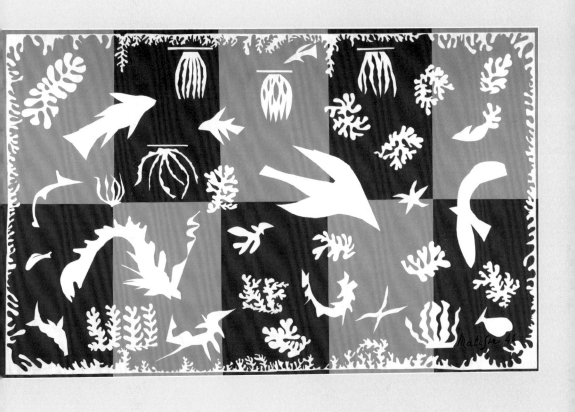

《玻里尼西亞，海》
亨利·馬諦斯，一九四六年

不透明水彩，重上襯紙，膠合紙張，196 × 314 公分（77 × 123⅝ 英寸）
巴黎龐畢度中心現代美術館（Musée d'Art Moderne, Centre Pompidou）

伯恩斯的委託

　　一九三〇年，美國藝術收藏家阿爾弗烈德·伯恩斯（Alfred Barnes）委託馬諦斯製作類似壁畫的作品，來裝飾客廳中三處壁凹，他的家位於賓州梅里安（Merion）。這案子原本就是個難題：三處壁凹的形狀不合常規，所在方位又讓人幾乎看不到，而伯恩斯的要求也很高。馬諦斯在快要完成作品的時候，才發現自己的空間設定出了差錯，得要全部重新來過。

　　雖然起頭並不順利，最後的作品讓人感覺馬諦斯又回來了，《寵妾》時期那種頹靡疲軟的氣氛不再，取而代之的是充滿動態感的世界。一九一〇年所創作的《舞》中那股狂歡宴樂的活力，貫穿了牆面，不過這次的氣氛較為輕鬆。鐵灰色的舞者們輕盈曼妙，在空間中自由來去。馬諦斯跟俄國藝評家亞歷山大·羅門（Alexander Romm）解釋自己想要「讓觀看者感受到放鬆的感覺」。這呼應了他對紐約摩天大樓的印象，他當時的描述也正是如此。

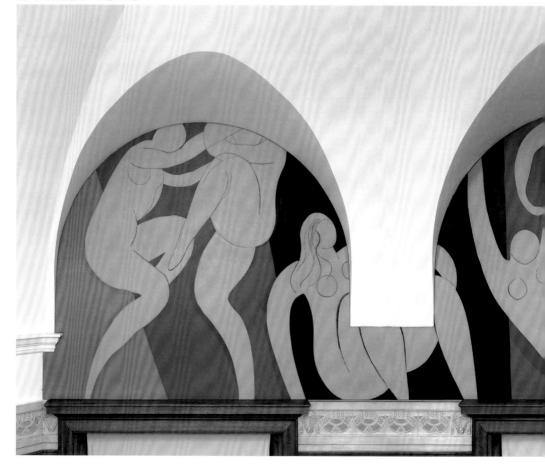

馬諦斯爲了繪製這幾面牆，畫了許多速寫。他再度進行曾與皮察合作的畫畫實驗，此外也重拾兒時古怪行徑：模仿秀。他將舞蹈內化，畫筆軌跡隨著動作展開。但當他開始作畫時卻遇到了挫折，他沒辦法用畫筆傳達那樣的流暢性。於是他放棄用畫筆，改用以前爲芭蕾舞劇團做設計時採用的剪紙方式創作。助手準備了一疊疊玫瑰色、藍色、灰色的紙張，馬諦斯像裁縫師一樣，拿起剪刀裁出設計。剪紙俐落精準的線條，賦予作品動態的勁道。

馬諦斯再度用剪紙方式創作，則要等到一九四三年，而一九三〇到一九四三年之間，他幾乎全心投入繪圖，繪製有純粹圖像感的驚豔之作，通常是單一的黑線條劃開了白色的背景空間。如此極致且純粹的風格，似乎又沒有色彩能介入的餘地，這後來也讓馬諦斯感到困擾，他寫信給友人：「我畫的圖跟畫，兩者完全不相干。」而日後，剪紙將再次幫馬諦斯突破瓶頸。

《舞》（*The Dance*〔*La danse*〕）
亨利・馬諦斯，一九三二至三三年

油彩畫布，共三面
左：339.7 × 441.3 公分（133¾ × 173¾ 英寸）
中：355.9 × 503.2 公分（140⅛ × 198⅛ 英寸）
右：338.8 × 439.4 公分（133⅜ × 173 英寸）
美國費城伯恩斯基金會（The Barnes Foundation）

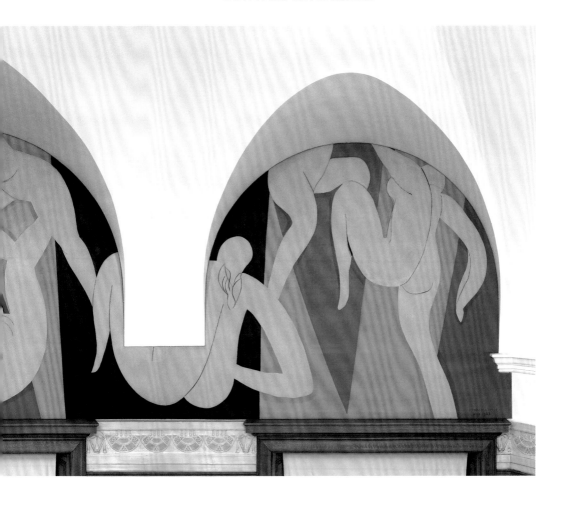

結束婚姻關係

　　為了照顧艾蜜莉，家裡請了一名俄羅斯移民幫忙，莉迪亞·德拉克寇斯耶（Lydia Delectorskaya），隨著時間過去，馬諦斯也請她擔任模特兒、秘書和畫室助手。這讓艾蜜莉越來越嫉妒。當艾蜜莉堅持解僱莉迪亞時，事情終於變得不可收拾，馬諦斯拒絕了，對於妻子居然暗示自己與莉迪亞之間關係不恰當，他大發脾氣。一位朋友被這家人這麼一鬧，記下了當時的狀況：「這二十年來都臥病在床的馬諦斯夫人，突然之間站了起來。」艾蜜莉離開尼斯，去了巴黎。馬諦斯從人們那裡聽說，有人看到他那長期不良於行的太太，為了追上公車，在巴黎大道上奔跑。他們長達四十一年的婚姻，就此劃下句點。

　　希拉蕊·史博林認為艾蜜莉的憤怒是來自莉迪亞奪走了自己身為馬諦斯的保護者和策劃人的角色。不過她嫉妒的原因可能更單純。一九三六年，《藝術札記》（Cahiers d'Art）出版了馬諦斯最新創作的圖，裡面大部分是莉迪亞。或許艾蜜莉是因為丈夫竟然公然出軌而不滿，他的不忠清清楚楚地顯現在一張張畫著二十四歲女子的習作上，滿載情慾。馬諦斯自己說過，他作畫是種「表達親密感的方式」。他的線條沿著她的身體曲線，昇華了他的慾望。他也在圖中表達渴望靠近的心情，他自己出現在部分的圖中，其中一張是鏡中倒影，就坐在莉迪亞身旁，而另一張圖中，他畫出了自己正在畫圖的手。這對情人一直否認任何性關係。莉迪亞在櫥櫃裡有一只打包好的行李箱，準備隨時離開。

《畫室中躺臥的裸體》（*Reclining Nude in the Studio* 〔*Nu couche*〕）
亨利・馬諦斯，一九三五年

筆墨與紙，藝術札記，一九三六年
獻給馬諦斯的特別版

戰爭又起

　　法國這時一分爲二，北方領土被納粹軍隊佔領，南方的法國政府淪爲傀儡政權。馬諦斯在這時動了癌症移除手術，他挺過了手術，但胃部肌肉受到的損害不輕。在他休養期間，藝評家皮耶·科提永（Pierre Courthion）曾與他會面，他發覺畫家浮躁不安，根據科提永留下的紀錄，馬諦斯「一邊說話，一邊用指甲在桌巾上畫圖，再者，由於他內心對延續性的執著，他又試著把桌巾摺邊的條紋排成一條線」。馬諦斯認爲自己尚未成就心中的藝術，心中的焦慮與日俱增，他更迫切地想要創作。他重新檢視早期啟發自己創作的素材（炸彈空襲的日子裡，他重新讀了柏格森），而大溪地與摩洛哥的回憶環繞在心頭。

　　敵軍持續轟炸法國，馬諦斯的女兒瑪格麗特爲反抗軍工作，處境危險。一九四四年四月十三日，馬諦斯給友人的信上寫著「剛剛得知我人生中最大的噩耗」：瑪格麗特被蓋世太保逮捕了，艾蜜莉也在同一天被抓走。艾蜜莉被囚禁了六個月，而瑪格麗特在嚴刑拷打之後，被送上火車，在前往德國集中營的路上，她遇到了一個機會，火車中途停下，她所在的車廂門恰好是開著的，她趁機逃出火車，躲在附近的樹林裡，終於逃過一劫。家鄉的人們都以爲她在嚴峻的打擊下崩潰，但瑪格麗特出乎友人的意料，顯得神采奕奕。馬諦斯也跟女兒一樣堅強，戰勝了病痛，日後他回頭看生病的日子，認爲生病的經歷促使他創作出最好的作品。其中最重要的作品，就是拼貼。

拼貼乍現

＊譯注：無意識主義是由超現實藝術家所建立的創作方式，他們藉著這樣的方法表達潛意識。藝術家創作過程中，壓抑意識，讓畫筆在紙上任意、隨機移動，不以意識或理性建構畫面，反而以無意識的狀態來創作，允許創作過程中發生巧合與意外。

一九四三年，馬諦斯專注於拼貼創作。在這照片裡，我們可以看到他正在創作拼貼的模樣，照片裡的光影對比戲劇效果十足，藝術家本人看起來像從黑暗中迸出來的明亮火光，他定睛看著自己的創作，作品邁向成形。就馬諦斯的作品意義而言，創作過程變得至關重要。他的老朋友之中，有位超現實藝術家安德烈・馬森（André Masson），以無意識（automatic＊）的方式來作畫，馬諦斯講究即時、隨興的拼貼作品跟朋友的超現實畫作有異曲同工之妙。話雖如此，超現實主義畫派的作品多為細密如網的線條、隱藏其中的圖像，但馬諦斯的作品總是呈現出令人讚賞的一致感。透過馬諦斯的手，作品完成的樣貌會在過程中確立，像是一刀不斷地削下蘋果皮，馬諦斯的作品完成的時候，像是魔法一樣。馬諦斯感覺自己受到上帝的引導，而他只是把圖像帶入世界的媒介：

「我相信上帝嗎？是的，當我創作的時候我信。當我臣服、謙卑的時候，我感覺巨大的力量幫助著我創作，而我藉此超越了自己。不過，我並不因此感激祂，因為對我來說，這過程像是我在一名魔術師面前，看不穿他的把戲。於是我感覺自己就算付出努力，也經歷了過程，卻無法因此有所收穫。我一點也不為此而感激，也不慚愧這樣忘恩負義。」

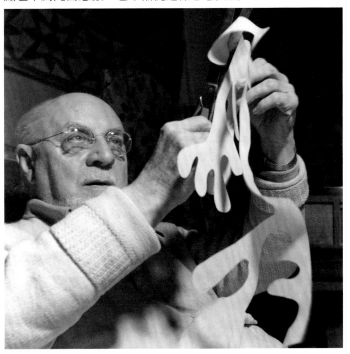

正在剪紙的馬諦斯，於法國旺斯家中的床上，一九四七年

71

回憶

　　這些拼貼作品充滿歡樂，色彩與線條產生和諧感。馬諦斯解釋道：「我直接用顏色來『畫圖』，這樣的作法能確保將兩種手法精準地整合在一起。」這些作品汲取自馬諦斯過去人生中最珍貴的回憶。《吞劍的人》（*The Sword-Swallower*〔*L'Avaleur de sabres*〕）很可能是來自每年巡迴到博安演出的頻德馬戲團，那些表演爲馬諦斯苦悶的鄉下童年生活注入了一些生氣。這張圖像採用與馬戲團呼應的顏色。畫面中只有吞劍者的頭，指出這是兒童的視角，目不轉睛地盯著驚奇的表演，對周遭視若無睹。

　　另一些拼貼作品中，還有特異放大的摩洛哥花朵，但最讓馬諦斯念念不忘的是大溪地，他跟寶琳・希爾依然有聯繫，她就是當時帶馬諦斯遊大溪地的嚮導，她曾寄香草莢與香蕉乾給馬諦斯，這些食物的香氣或許幫馬諦斯延續了大溪地的回憶。由於一次意外，馬諦斯後來以大溪地的元素裝點家裡。某次他剪出了一隻燕子，想要釘在牆上以遮掩污漬。在金色壁紙上的白色鳥兒，當時一定是看似在空中飛翔，線條俐落。或許壁紙溫暖豐富的色調讓馬諦斯想起大溪地金黃的陽光，以及遍布島上香氣濃郁的香草。於是馬諦斯又加上幾隻鳥，莉迪亞則按照他的意思，更動鳥兒的位置，直到他滿意爲止。最後馬諦斯的牆變成了大溪地的天空，綴著翱翔的鳥群。在相鄰的牆上，他則重現了大溪地的大海。晚年的馬諦斯，在自己的家中沉浸在南太平洋的海裡。

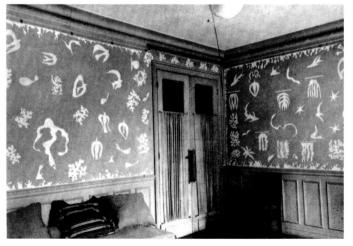

馬諦斯的畫室，於巴黎慕巴奈斯大道
海倫・阿桐（Hélène Adant）攝，
一九四六年
左牆：早期的《玻里尼西亞，天空》
（*Polynesia, the Sky*）
右牆：《玻里尼西亞，大海》（*Polynesia, the Sea*）

巴黎龐畢度中心，MNAC，康丁斯基圖書館

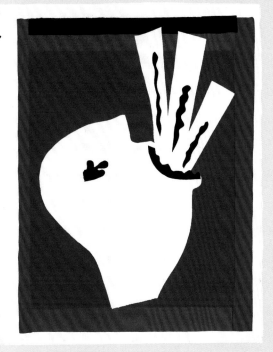

l'esprit humain.
L'artiste doit
apporter toute
son énergie,
sa sincérité
et la modestie
la plus grande
pour écarter
pendant son
travail les
vieux clichés

90

《爵士》書中《吞劍的人》
亨利 · 馬諦斯，一九四七年

《爵士》由特里亞德（E. Tériade）出版
42.2 × 65.1 公分（16⅝ × 25⅝ 英寸）
紐約現代藝術博物館
路易斯 · E · 史登（Louis E Stern）藏品

旺斯玫瑰經教堂（Chapelle du Rosaire）「我畢生最高成就。」

七十七歲的馬諦斯著手進行一生中企圖心最強的作品。他與建築師合作，策劃了教堂的設計，並創作出精巧複雜的裝飾設計，使用的素材包含彩色玻璃窗、磁磚彩繪、織品與精緻的金工裝飾。

馬諦斯相信是上帝在指引他。這座教堂跟克里姆林的大教堂遙相呼應，賦予人親密的氣氛，溫暖的色調觸動人心，在這裡也可以看出馬諦斯其他的回憶。在彩色玻璃上，馬諦斯告訴我們：「這是棵麵包樹。」

馬諦斯不斷尋找能夠在地板上投射出血紅色、斑斕藍色的彩色玻璃。他想要的藍是「曾在蝴蝶的翅膀上，或是幽藍硫火中看過」的藍。

最後一支舞

　　教堂完工之後，馬諦斯曾言：「我已打包就緒。」這項計畫把他累壞了，他的眼睛刺痛不堪，呼吸不順，心臟也讓他不舒服。古裘耶神父（Couturier）形容他滿腹哀思，心中常常想到自己的父親。莉迪亞也累壞了，她的行李依然在櫥櫃裡等待。馬諦斯不願意放慢腳步，他繼續創作的實驗，推展藝術的疆界。一九五二年，他開始為自己在雷吉納（Regina）家中的餐廳與走廊設計風格激進的裝飾。

　　《跟猴子在一起的女人們》（Women with Monkeys〔Femmes et singes〕）的位置在餐廳門上方的牆面，一路延伸到走廊。深藍色的紋飾幾乎像是漫畫圖像般簡約，沿著牆面發展，引人入勝。杜斯妥也夫斯基在一八九八年發表了一篇引發爭議的文章〈何為藝術〉，指責藝術、文化領域普遍朝著更複雜、理論式的方向發展，因而無法受到大眾歡迎、觸動人心。對杜斯妥也夫斯基而言，藝術活動是指「受情感影響」。馬諦斯的這件拼貼作品，無疑有感染人心的特質。馬諦斯創作出能引起人共鳴的圖像，神奇地表達出情感和回憶——這片感性的藍色來自大海的藍，也來自他在巴黎購入的蝴蝶，更是他兒時在玩具屋裡燃燒的藍色火焰。弓起的形體傳達出觀賞動態事物的永恆愉悅。

《跟猴子在一起的女人們》

不透明水彩與紙，剪貼，炭筆與白紙
71.7 × 286.2 公分（30⅝ × 112¾ 英寸）
德國科隆路德維希博物館，薩姆朗·路德維希藏品
（Sammlung Ludwig）

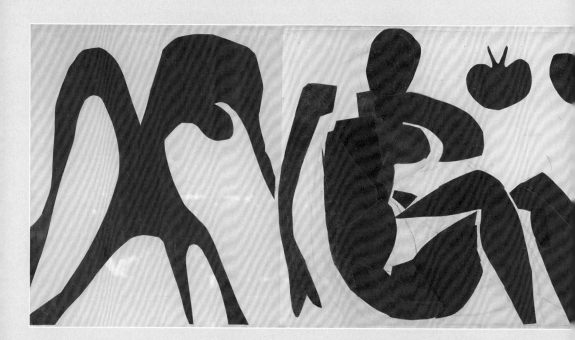

這幅作品生氣蓬勃，曲線豐盈的裸女呈現靜止休息的姿態，她們的手臂線條卻跟散發活力與動態感的猴子相連。左側的猴子四肢展開，又蜷曲成漩渦的動作。這件作品的創新之處是沿牆面的長版型設計，像是訴說一句話，隨著時間與空間，畫面發展延伸，帶領觀者進入作品世界。馬諦斯向來對壁飾的藝術形式很有興趣，一般的壁飾會規律性地填入角色，營造出韻律感，活力蔓延，像是音樂的節拍一樣。馬諦斯的家中，原本這股湧動的藍色能量環繞著飯廳，而此處另有一幅渾雄、儀式性地水舞《泳池》（*The Swimming Pool*）壁飾，加上《藍色雜技演員》（*Blue Acrobats*）沿著走廊發展。在馬諦斯的藝術生涯非常早期的時候，皮察對他曾有如下描述，正好能扼要地表達馬諦斯最後這幾幅作品的精神：

　　你不能拿馬諦斯作品的樣子來看這些畫，別把它當作事物，而是能量，形容詞式的、巨大的、語言式的能量。作為動作本身，這些畫作不是向我們呈現已完成的動作，而是誘使我們去影響動作。畫作不重現任何事物，而是迫使我們隨著它運作的驅動力去創作、創造。

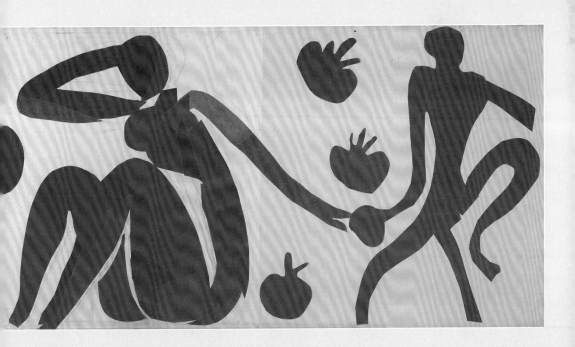

「我答應過自己……當我的時候到了，我不要當個懦夫。」──亨利・馬諦斯

在年輕時候大鳴大放的藝術家，通常會經歷痛苦的衰退期。馬諦斯與死神擦身而過的經驗，讓他更專注於創作：「說實在的，我說我動了那個糟糕的手術是幸運，這不是在說笑，因爲那場手術讓我變得再度年輕、滿懷哲思，這意味著我不會想要浪擲這份重新得到的生命之約。」他的家充滿了自己從世界各地挑選的精緻紀念品，又有美人莉迪亞相伴，馬諦斯在家中創作出最爲燦爛的藝術。馬諦斯快過世的時候，畢卡索曾到他家探訪他，離開後感到困惑又嫉妒，且被臥病在床的馬諦斯激起強烈的好勝心。

馬諦斯最後的作品帶有無法預測的玩興，極妙的輕盈感。當代作家伊塔羅・卡爾維諾（Italo Calvino）曾談論羽毛般輕巧的美妙之處，以及「在所有渴望都神奇地被滿足的境界中翱翔」。

對馬諦斯而言，「作品能療癒一切」，而他直到生命的盡頭都沒有停止創作。他去世前一天，看見莉迪亞走過房間，她才剛洗過澡，用毛巾盤起了頭髮。他跟她要來紙筆，把她的樣子畫了下來。看著他人生的最後一幅圖，他說：「這可以。」

馬諦斯被葬在西米（Cimiez）弗朗席斯坎墓園中的私人花園裡，這裡能俯瞰尼斯的海灣。艾蜜莉被葬在他身邊。馬諦斯去世的隔天，莉迪亞從櫥櫃中拿出了行李箱，離開了。

馬諦斯在尼斯家中的身影
一九四八年，由吉裘安・米力（Gjon Mili）攝影
為《LIFE》雜誌所攝

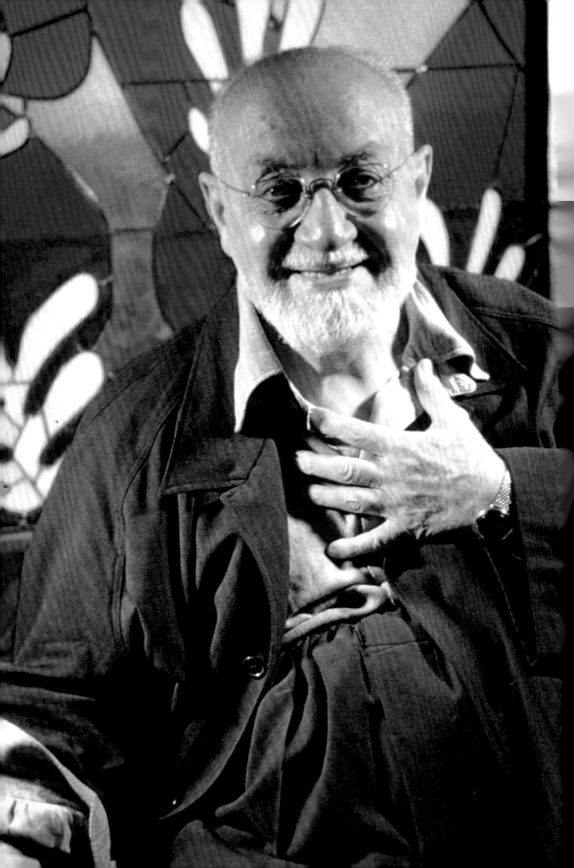

銘謝

感謝我的父母,我懷念我們一起在南法度假的美好時光。

感謝勞倫斯金出版社(Laurence King)接受這個古怪的提案,安格斯‧喜蘭(Angus Hyland)的藝術指導、喬‧萊弗特(Jo Lightfoot)與唐諾‧丁威迪(Donald Dinwiddie)執行《This Is》系列叢書的專案管理。唐諾,謝謝你細心編輯。我很感激蓋諾‧雪蒙(Gaynor Sermon)敏銳的指導,在細節上再三費心將這本書打磨成現在的模樣。大大感謝艾力克‧柯可(Alex Coco)以創意結合圖像與文字,他的排版讓美麗的圖像更爲出色。我非常感謝茱莉亞‧盧斯頓(Julia Ruxton)詳盡的圖片檢索工作,多虧了她挖掘照片,讓我們可以在最後一頁看到笑容滿面的馬諦斯。我要向費莉希蒂‧奧德莉(Felicity Awdry)獻上遲來的感謝,謝謝她爲《This Is》系列選則適合封面、內頁的紙張,讓這本藝術書美麗卻不昂貴。謝謝路易斯‧朗尼(Lewis Laney)在行銷書本上的熱情。

跟插畫家艾妮雅絲‧德古榭合作的經驗令人振奮。謝謝你美好的圖畫,恭喜你再得一子,我相信艾洛伊會成爲艾美的好弟弟。

撰寫本書的過程中,曾有許多人慷慨提供建議。特別感謝喬治‧馬諦斯(Georges Matisse),他與茱莉亞的合作,讓插畫有最好的安排。我極爲感激楚希金的孫子,安德烈馬可‧德洛可富克(André-Marc Delocque-Fourcaud)向我解釋《舞》、《音樂》在祖父家中的擺設位置。感謝馬諦斯之家的艾蓮諾‧佩瑞提(Éléonore Peretti),她提供珍貴的照片史料,以及種子工廠的內部構造。謝謝希拉蕊‧史博林的幫助,她好心幫我聯繫上葛瑞塔‧摩爾(Greta Moll)的女兒,她所寫的馬諦斯傳記精彩絕倫,也是第一本點出亨柏特事件悲劇的書。我也要感謝瑞秋‧加維(Rachel Garver),葛瑞塔‧摩爾的女兒,謝謝她寄給我極佳的素材。

向麥特、露露、山姆獻上我的愛。

作者／凱瑟琳‧英葛蘭(Catherine Ingram)

凱瑟琳‧英葛蘭是位藝術史學家與自由撰稿人。她曾就讀於格拉斯哥大學,爲哈尼曼獎助學者,並獲頭等榮譽學位。凱瑟琳於科陶陶藝術學院鑽研十九世紀藝術並取得碩士學位,後成爲牛津大學三一學院博士班研究生。她獲得哲學博士學位後,成爲牛津大學梅德林學院獎助研究員。凱瑟琳曾於佳士德藝術學院教授碩士課程,並於帝國學院演講,對大學生講授藝術史。她也曾於泰德美術館授課,並曾任南倫敦美術館的私人助理一職。現與家人居於倫敦。

繪者／艾妮雅絲‧德古榭(Agnès Decourchelle)

艾妮雅絲‧德古榭是位插畫家,主要以鉛筆和水彩作畫,她於二〇〇一年在巴黎取得法國國立高等裝飾藝術學院文憑,並於二〇〇三年在倫敦皇家藝術學院取得藝術設計傳達碩士學位。現於巴黎工作與生活。

翻譯／柯松韻

自由譯者,畢業於成大外文系。喜歡在旅行的時候畫畫,也愛音樂、爬山、攀岩。工作聯繫請來信:ichbinkrissi@gmail.com。

Picture credits

All illustrations by Agnès Decourchelle
4 George Eastman House/Getty Images
13 Erich Lessing/akg-images **14** Giraudon/Bridgeman Images **17** © SMK Foto
18 The Baltimore Museum of Art. The Cone Collection, formed by Dr. Clairbel Cone and Miss Etta Cone of Baltimore, Maryland. Photograph: Mitro Hood **21–22** Photograph © The State Hermitage Museum/photo by Vladimir Terebenin, Leonard Kheifets, Yuri Molodkovets **25** Photo A. C. Cooper **26–27** Photograph © The State Hermitage Museum/ photo by Vladimir Terebenin, Leonard Kheifets, Yuri Molodkovets **35–36** Photograph © The State Hermitage Museum/photo by Vladimir Terebenin, Leonard Kheifets, Yuri Molodkovets **39** Digital image, The Museum of Modern Art, New York/Scala, Florence **42** akg-images/RIA Nowosti **44** © Estate Brassaï - RMN-Grand Palais Droits réservé/Franck Raux **52** © Estate Brassaï - RMN-Grand Palais/Michèle Bellot **53** Photograph © The State Hermitage Museum/ photo by Vladimir Terebenin, Leonard Kheifets, Yuri Molodkovets **55** Digital image, The Museum of Modern Art, New York/Scala, Florence **56** National Gallery of Australia, Canberra / Bridgeman Images **58 l** © Photos 12/Alamy
58 r Album/akg-images **61** © Artothek
65 Photograph © Centre Pompidou, MNAM-CCI, Dist. RMN-Grand Palais/Jacqueline Hyde
66–67 The Barnes Foundation, Philadelphia, Pennsylvania, USA/Bridgeman Images **69** Photograph: Archives Henri Matisse (D.R.) **71** Archive Photos/Getty Images **73** Digital image, MoMA, New York/Scala, Florence **76-77** © Rheinisches Bildarchiv Köln, Fotograf, RBA d016269
79 The LIFE Picture Collection/Getty Images

Further reading

Courthion, Pierre, ed. Chatting with Henri Matisse: The Lost 1941 Interview, Tate Publishing, 2013

Dumas, Anne, ed. Matisse: His Art and His Textiles, The Fabric of Dreams, RA, 2004

Flam, Jack D. Matisse on Art, Phaidon, 1973

Jarauta, Francisco, Maria del Mar Villafranca Jiménez. Matisse and the Alhambra 1910-2010 [exhibition], The Alhambra, Palace of Charles V, Tf Editores, 2010

Labrusse, Rémi. 'Matisse's Second visit to London and his collaboration with the Ballets Russes', Burlington Magazine vol. 139, no. 1134 (Sept 1997), 588–99

Spurling, Hilary. Matisse: the life, Penguin, 2009.

Spurling, Hilary. The Unknown Matisse: a life of Henri Matisse, volume one: 1869-1908, Hamish Hamilton, 1998

Taylor, Michael, ed. The Vence Chapel: The archive of a creation, Skira, 1999